張肇康的建築藝術

# 狂喜與節制

徐明松　黃瑋庭

著

目次

# 作者序

## 張肇康何許人也

1 西澤文隆撰，吳明修譯，〈臺灣現代建築觀後雜感〉，臺北：《建築》雙月刊第 15 期，1965 年 6 月，頁 26。

2 1964 年 12 月 9 日，貝聿銘寫信給張肇康：「I like your new buildings very much and I want to congratulate you on accomplishing so much in a relatively short time.」Michelle and the HKU team 提供。

日本知名坂倉準三建築研究所大阪支所長西澤文隆（Fumitaka Nishizawa, 1915-1986）建築師，亦是日本 1950 年代最優秀的優秀建築師之一，曾在 1960 年代初因鹽野義製藥場廠房設計來臺兩次，並在 1964 年建築師公會的邀請下公開演講，隨後由吳明修建築師翻譯刊登在《建築》雙月刊的〈臺灣現代建築觀後雜感〉，文中給予張肇康先生（以下簡稱張肇康）設計的臺大農業陳列館極高的評價，「臺灣現代建築中有 Details 而設計密度較高的一例」、「農業陳列館的設計，有超人之處」[1]；貝聿銘亦是在一封回函提及非常喜歡這棟建築[2]。在那個時代，張肇康是臺灣戰後無人不知的風雲人物，因東海大學校園規劃案，1956 年首次來臺，對建築比例的精準掌握、構造細部設計的堅持及施工品質的要求，業界有目共睹，亦是當年重要建築師沈祖海、虞曰鎮、蔡柏鋒爭相邀請的合作對象。

張肇康對建築的敏感度，可追溯至顯赫家世和專業養成。他生於 1922 年，祖籍廣東中山，長居香港和上海，曾祖父是清朝的道臺，祖父在香港經營地產，如安蘭街、蘭桂坊、啟德機場和一些碼頭，多位受訪談者皆

提及，盛傳蘭桂坊是以張肇康祖父之名來命名，外祖父則經營船務，由此可知其先輩在香港商界的顯赫地位；至於父親亦在金融界服務，曾任職上海廣東銀行，這點與貝聿銘的父親貝祖貽有類似的背景。張肇康自稱，父系母系的家庭雖都是大商賈，自己卻不擅經商，喜好文學、藝術，又祖父喜愛收集古董，並受私塾教育，自幼親近華人文化。父親對建築甚感興趣，曾貸款給營造廠陶桂記興建呂彥直設計的廣州中山紀念堂[3]，或許因此啟發張肇康對建築的熱愛。除此之外，成長過程經歷抗日戰爭（九一八、一二八、八一三等事變）、祖父事業在日本占領香港期間於戰火中付諸流水，因此對自己的國家及文化如何振衰起敝有著特殊的責任與情感。

3　林原專訪張肇康，〈包浩斯·建築和我〉，《聯合文學》第 99 期 1 月號，臺北：聯合文學出版社，1993 年 1 月，頁 227。

## 專業養成

　　第二次世界大戰期間，1943 年，張肇康進上海聖約翰大學建築系，是中國第一所採用包浩斯教學系統傳授建築技藝的學校，與當時大陸境內多數仍以法國布雜系統（Beaux-Arts）傳授的方式非常不同，在新思潮的感染下，他的內心很早就埋下了華人建築現代化使命的種子。1946 年畢業後，在當年規模甚大的基泰工程司的上

海分部工作，由華人現代建築史上的傳奇人物楊廷寶建築師帶領，推測張肇康早年的建築專業養成始自於此。1949 年，至美國留學，先進伊利諾理工學院（IIT）研究所學習一年，受教於巴克敏斯特·富勒（Buckminster Fuller, 1895-1983），對建築的骨架系統的重要性有較完整的認識；隨後至哈佛大學設計研究生院（GSD），師從包浩斯第一任校長葛羅培斯（Walter Gropius, 1883-1969），後者亦是王大閎、貝聿銘的設計論文指導教授，期間亦受到馬塞爾·布魯爾（Marcel Breuer, 1902-1981）在建築與家具設計等領域上不斷創新的影響；同一時間還到麻省理工學院（MIT）輔修都市和視覺設計，1950 年畢業，並取得 GSD 建築碩士學位。畢業後，進葛羅培斯與一夥年輕建築師領軍的協同建築師事務所（TAC），工作到 1951 年，期間亦與陳其寬（1951-1954）的任職期重疊。留美時期，是張肇康開拓視野的重要時期，此刻又恰逢美國的現代藝術和建築蓬勃發展階段，身邊的老師、同學、同事都是建築史上的開拓者、繼承者、或熱愛者，可以想見原本體內深厚的華人文化與西方的現代思潮衝撞後，必定激起炫麗的火花。從王大閎、貝聿銘、陳其寬身上，亦可印證此段養成的重要性。

## 張肇康圖紙的發現

在大閎先生的研究之後，就有一條隱隱的路引領著我們前行。2007 年，我們已注意到張肇康作品的不同凡響，多方徵詢後，都說他身後留存的文獻得問港大建築系的龍炳頤教授，但大閎先生的研究出版，包括建國南路自宅的異地重建，的確讓我們分身乏術，一直要到 2017 年建國南路自宅重建完成，移交給臺北市立美術館，才算告一段落。2017 年正式開啟陳其寬（1921-2007）、張肇康（1922-1992）與陳仁和（1922-1989）等三位先生百年誕辰的研究計畫與展覽。同年 11 月中，我們就因張肇康的研究第一次前往香港，期間訪談了龔書楷建築師，以及港大的龍炳頤、鄭炳鴻教授。最特別的是，短短的幾天時間，經由 M+ 博物館工作人員的引介，拜訪了在香港定居的張肇康太太徐慧明女士，師母年紀僅七十初頭，且身體硬朗，因此透過訪談，也得知了張肇康離開臺灣之後更多的訊息。

不僅如此，這趟行程還有兩項驚人的發現。其一是，鄭炳鴻老師在 1992 年張肇康過世後，於 1993 年幫他在香港辦了一場展覽，隨後也在臺北巡迴展，臺北展場就位於他自己設計的臺大農業陳列館；臺北展覽結束後，寄回兩件大包的展覽內容，竟二十五年都未曾開

封，堆放在鄭老師辦公室的角落。很難想像，這兩件大包裹是如何跟著鄭老師「流離遷徙」，1993 年他也仍因學業的關係，美國、香港兩地跑，回港後亦先在中文大學任教，這兩大包東西就這樣跟著他四處搬遷。到了 2018 年 10 月中，第二次前往香港，鄭老師當著我們的面開封，剎那間，我真覺得有股冥冥的力量帶我們來到這裡，就像多年前我們在陳仁和建築師身後的事務所發現他生前留下的圖紙是一樣的。

另一個驚喜是，得知徐慧明女士剛將張肇康後半生保存的設計圖紙寄放在 M+，這個發現燃起我們提早啟動全面研究張肇康作品的想望。無奈，由於 M+ 工作人員的輕忽，擱置了很長一段時間，這批圖紙文獻才在龔書楷建築師的協助下，暫由 M+ 轉到港大建築系，並由港大建築系掃描後提供我們研究。

## 《時代建築》專欄

2019 年年底，感於「百年誕辰」時間將近，有必要逼迫自己專注於研究，因此跟上海同濟大學《時代建築》雜誌的責任編輯彭怒教授商量，是否可以讓我們連載八篇有關陳其寬、張肇康百年誕辰的研究文章，隨後很快獲得內部編輯會議的支持，並於隔年的第二期開始

刊登。《時代建築》是雙月刊，看似有足夠的時間，實際上卻是交完一篇近兩萬字的稿件，就得立刻啟動下一篇；別說這一年半有多折騰人，期間還得授課，及持續性的社會教育（導覽、演講等）。不過我們知道生命即是在這樣的壓力下自我昇華，如今這本張肇康的建築導覽書及今年七月的百年大展都是以此為基礎完成的。

## 狂喜與節制

本書書名《狂喜與節制：張肇康的建築藝術》中的「狂喜與節制」，是我們詮釋張肇康一生創作所使用的兩個對偶的詞，也像華人儒道所形成的一剛一柔的世界觀，這種收放與陰陽的力量在張肇康所有的創作中都是相伴而生，有時是酒神似的狂放，有時又是理性的自我節制，因此用以詮釋其作品是恰當的。

本書另一位作者是從碩士班時期就跟著我研究建築的學生瑋庭，她的優秀表現在剛完成的八篇專欄文章裡已展露無疑，因此本書我們再次攜手合作，希望藉由她的女性觀點可以有更多的發現。

我們將書分成三個部分：東海時期、後東海時期與沉潛時期，前兩個時期在進行個別作品論述前，我們都會寫一篇導讀，將歷史脈絡、職業環境與作品特色進

行總體的交代，方便想深入探究的讀者不只可以認識個別作品，也可以較有系統地理解作品在時代裡的意義。最後的「沉潛時期」是談張肇康晚年的思考與工作，這段時間他做了許多有趣的事情，除了從事建築師的職業外，也在港大建築系兼課教書，更在大陸改革開放後，帶學生進入中國各省分進行民居測繪與研究，因此該時期就不再分列作品討論，而是以一篇長文綜合論述。

本書的寫作，也不是沒有遺憾，就是現階段張肇康晚年建築的研究仍處於起步階段。主因是，他在香港或中國大陸改革開放後的許多委託案，目前都只有圖紙，但無法確定建築準確的位置、有無執行、按圖施工與否等問題，這部分可能需要香港在地的建築院校帶領研究生持續地追蹤。再者，張肇康家族脈絡對他後期建築事業的影響，特別是他與香港職業界的關係，也都有待進一步釐清。截至目前，我們的研究只能是拋磚引玉，希望更多力量能投入這個行列，為張肇康所帶來的華人建築之現代性建立一個完整的資料庫，方便日後建築文化的傳承。

最後，謹以此書獻給一生努力為華人建築現代性尋找出路的張肇康先生，希望他在天之靈，能夠分享我們努力的成果。

徐明松

# 東海時期

1954 —— 1959

# 烏托邦的尋回與
# 想像的華人現代性

## 針對建築風格的雜音

fig.01：京都御所紫宸殿與南庭院落（為縮小模型，局部擷取）。（Wikiwikiyarou／攝，CC BY-SA 3.0）

去秋來臺之際，因看過貝聿銘氏東海大學設計的透視圖，無論如何，希望能至現場參訪。走訪之後，才發現其早年作品，出乎意外的低潮，而我所期待的是一種輕快、富有流動性、纖細的空間感。然而卻像是京都御所（作者按：遷都於東京前的日本皇居）以平房群戲劇化了的中庭，真有些徬徨失措且大失所望。……關於整體配置計畫，不知是誰主持其事？建物與建物之間的距離稍嫌大了些，其各自為城的狀況，產生了乏味感，換句話說，就是沒有所謂外部空間的存在。像這樣的群聚設計，最重要的是在於建築物間，外部空間互相呼應的美妙安排。相思樹群還算不錯，至少也可以好好運用這些相思樹群，使其產生更為緊湊的空間感？[1]

這是日本建築師西澤文隆於 1963 年秋天拜訪東海大學，隨後 1965 年 6 月應漢寶德主編的《建築》雙月刊邀稿，並由吳明修翻譯其演講內容所留下的〈臺灣現

1　西澤文隆撰，吳明修譯，〈臺灣現代建築觀後雜感〉，臺北：《建築》雙月刊第 15 期，1965 年 6 月，頁 27-28。原譯文多處不通順，故有部分潤飾，以增可讀性。

fig.02：完工不久的文理大道。（1962 年）

代建築觀後雜感〉一文。引用這段文字有兩個原因：首先，西澤是繼日本村野藤吾之後、最重要的當代建築師之一坂倉準三的得意門生，亦是坂倉準三建築研究所的大阪支所長；其次，這是深得華人傳統與歐洲現代建築文化精髓的日本當代建築師所表達的意見。文字中最值得留意的是，認為文理大道兩側建築有改編京都御所形式的嫌疑，缺乏革新。有趣的是，以「寢殿造」設計的京都御所，本就深受中國唐宋建築的影響，對試圖尋回「中國性」的設計團隊而言，日本在京都奈良的傳統老建築就成為了他們想像的根源。這裡自然涉及布魯諾・陶特（Bruno Taut, 1880-1938）於 1933 年受邀至日本所引發的風潮，再加上 1954 年 5 月葛羅培斯接踵受邀前往，都清楚地顯示出日本傳統建築受到西方前衛建築師的讚許與高度關注。這對受教於包浩斯傳統的華人建築師就顯得特別敏感，一者是日本文化與華人文化的臍帶關係，再者則是剛結束不久的中日戰爭；然而不爭的事實是，日本傳統建築所展現出的簡單、素樸與優雅，的確讓人驚豔，也成為給養日本當代建築師的重要泉源。

fig.03：完工不久的文理大道。（張肇康／攝）

2 陳其寬訪談，《東海風：東海大學創校四十周年特刊》，臺中：東海大學出版社，1995年11月，頁184-185。

　　批判的聲音當然也不只這樁。「1956年7月份第一期工程差不多快完成的時候，貝先生到臺灣來，並到成大演講。……成大很多學生問他，東海怎麼一點都沒有新意，這對貝先生好像是滿刺激的。所以回到紐約後他說，我們必須想一些新的辦法……。」[2] 這多少涉及到，光復後的臺灣，正思忖著擺脫日本文化的影響，而早年東海第一階段建築語言的「日本風」，在那個歷史情境下的確可能引起爭議，自然不會只有成大那批學建築的學生表達了類似的意見，因為在陳其寬於1962年4月寫就的一篇文章中，也據此提出辯解：「我們不應該怕別人批評我們的作品『日本氣』，假如我們認為某一種做法是進步的、現代的話。如果我們知道『日本氣』的由來是『中國氣』的話，對這種批評是可以無動於衷的。在日本遇到、看到很多人、很多事，他們口口聲聲一切一切都承認是源於中國，他們似乎沒有以為自己成

了『中國式』、『中國氣』為恥，也更可反映出他們是多麼的虛懷與大度，也許有這種不怕的精神才會有他們這種進步吧？」[3] 這篇文章等於是間接承認了受日本傳統建築的影響。

## 從業主的想像，到建築師的詮釋

中國基督教大學聯合董事會（United Boards of Christian Colleges in China, UBCCC，以下簡稱「聯董會」）秘書長芳衛廉博士（Dr. William P. Fenn, 1921-2007）於 1952 年 4 月 2 日寫的〈我所欲見設於臺灣之基督教大學的型態備忘錄〉，其中與東海校園空間有關的文字，表達了業主對新校園的想像。

首先芳衛廉一開頭就提及：「我認為這所大學不應只是大陸任何一所大學的翻版，……因襲過去大陸傳統大學的念頭很強，但如果我們不能成功地抵制這個想法，我們注定會失敗。」顯然中國教會大學的失敗，部分原因被歸咎於校園空間與建築語言；隨後，第二點提出：「這所大學應與其所屬的環境密切聯繫。」可見融入環境也是業主另外一項重要的要求，但臺灣是一個移民又被殖民的社會，到底那個環境確切的是指什麼，文中並未詳細說明，是漢人移民的文化？還是原住民文化？抑或是日本統治臺灣五十年所留下的殖民文化？最後，第十點提及：「這所大學的校舍樸實，但並不是一無特色，是實用而不虛飾」[4]，顯然這點跟開頭那句話都是針對中國教會大學的宮殿式建築而來的。

因此我們可以下個結論，建築語言絕對不能是宮殿式建築，必須是融入環境的在地建築，就像郭文亮教授所說：「貝聿銘對『在地性』的詮釋，多半反映在工法與材質層面；延續這樣的取向，東海建築形式上的『在

3　陳其寬，〈非不能也，是不為也〉，《遊藝化境：懷念陳其寬教授》，臺中：東海大學建築研究中心，2007 年 9 月，頁 134。原刊載於《建築》雙月刊第 1 期，1962 年 4 月。

4　芳衛廉，文庭澍譯，〈我所欲見設於臺灣之基督教大學的型態備忘錄〉，1952 年 4 月 2 日，出自《東海風：東海大學創校四十周年特刊》，臺中：東海大學出版社，1995 年 11 月，頁 7-8。

5　郭文亮，〈解編織：早期東海大學的校園規劃與設計歷程，1953-1956〉，《建築文化研究6》，上海：同濟大學出版社，2014年12月，頁98。

地性』，也就反映在貝聿銘團隊有限的『臺灣經驗』裡，快速擷取的灰瓦（日式文化瓦）與紅磚牆，以及排除曲線與鮮豔色彩，參考了日本建築，但被貝聿銘、張肇康、陳其寬解釋為『唐（宋）』風格的『中國建築』形式。」[5]

根據上文的鋪陳，我們可能得到以下結論。一是，業主顯然只知道過去的仿宮殿式校園是一浮誇虛矯且不合時代意義的形式，但並不知道融入所謂的在地的建築形式是什麼，因此這個詮釋權是落在設計團隊身上。二是，以貝聿銘1946年參與華東大學規劃案（1946-1948）的經驗，為什麼不沿用非宮殿式建築的華東大學的語言實驗？從我們研究王大閎作品的經驗，其中一個最關鍵的問題在於社會的認同，接受一件新事物需要很長的時間，尤其是代表文化身分的建築，完全不同於一般的消費品。更何況，此新事物又是前所未見的現代建築：華東大學規劃案基本上是以抽象概念的方式演繹它與古老中國的關係，既要在骨架上是現代的，又必須掌握華人傳統建築特有的氛圍；這對當時的中國使用者來說，可能太抽象且不易理解。這也是為什麼王大閎經過1960年代故宮博物院與國父紀念館競圖計畫案的挫折後，認知到建築師並無法擺脫政治及當下的社會，甚而後來也願意接受傳統圖像（icon）式的語言。貝聿銘當然知道如何調整身段，試著找到一個大眾能理解且接受的新方式。因此設計團隊轉化日本傳統建築語言的方式，既說服了業主，也為當時華人建築的現代性另闢蹊徑。

## 東海校園的設計分工

我們一般總以為東海校園是貝聿銘的作品，但是貝聿銘自己卻說：「我只是對規劃方案提出了初步的藍圖，具體的規劃則由陳其寬、張肇

fig.04：貝聿銘肖像。

康二位先生執行。」[6]

1954年春天，紐約的貝聿銘以「義務顧問」身分「邀請」陳其寬、張肇康兩人，參與東海校園規劃與設計的工作。在聯董會的檔案之中，陳其寬、張肇康兩人的身分，並不確定，有時被稱為「助理」（assistant），有時又被稱為「同事」（colleague, associate）；可以確定的是，這個三人組合並無事務所的正式聘雇或合夥關係，但由陳其寬曾「向貝聿銘要求共同具名」一事來看，隱約存在以貝聿銘為首的合作默契。[7]

郭文亮教授這篇文章對早年東海的分工方式有詳細的查證，也說明了東海幾位駐地建築師各自的角色，像楊介眉、范哲明、林澍民等；不過除了張肇康來到東海之前、幾棟在細部上被錯誤詮釋的建築（文學院、行政大樓及第一期男女生宿舍工程）以外，基本上東海早年至 1959 年灰瓦紅牆系列的建築，是在紐約貝聿銘團隊的意志力底下完成的。然而這過程仍相當曲折，從 1954 年 11 月 29 日最後配置底定的東海大學校園規劃到 1956 年 8 月張肇康來臺之前，中間出了許多溝通、協調、認知的問題。先是紐約貝聿銘團隊對臺灣林澍民所發展的細部設計不滿，因此該團隊在 1955 年 4 月到 6 月的文學院、行政大樓及第一期男女生宿舍等工程發包前後有許多修正意見，以及由紐約團隊提供更多關於細部構造的訊息；但貝聿銘似乎還是覺得任務已完成，其團隊只是在做督導的工作。不過我們還是想試著將三人的分工進一步釐清，這樣將有助於我們更細膩地分析作者與建築形式產出的關係。

fig.05：陳其寬肖像。

從耶魯神學院保存的那批早年東海籌建的書信及郭文亮教授的文章來判斷，可得出三點結論。第一，在業主方那端，美國聯董會真正的主導者是秘書長芳衛廉；雖說臺灣東海還有校董會，不過遇上關鍵問題，真正下決定的還是芳衛廉。當然聯董會背後還是有其他成員，像董事長及董事，芳衛廉也只能在合情合理的範圍內主導事務，例如後來部分工程預算超支甚多，他也不好跟其董事會交代，且顯得無可奈何。

　　再者，芳衛廉非常尊重貝聿銘的意見。自從1946年華東大學規劃案開始，他們兩人就結下情誼，芳衛廉一來非常賞識貝聿銘的專業能力，也覺得他是一位周到、在人情世故上應對得宜的人；王大閎就曾說過，貝聿銘總是可以讓朋友收到覺得貼心的禮物。

　　三者，東海大學畢竟是位於臺灣，多數在地行政人員、使用者都是華人，籌建過程總有許多事情得溝通，深諳兩種文化的貝聿銘會是最合適的人。可以想見，他以「義務顧問」身分參與規劃且不支薪，地位超然，一則可以減緩掠奪老師葛羅培斯方案可能招致的批評，二則可以獲得無償為教會奉獻的美譽。

　　儘管如此，我們判斷東海校園規劃案，貝聿銘還是想速戰速決，因為此時他在紐約知名的地產開發商齊肯多夫（William Zeckendorf, 1905-1976）的公司擔任設計部主任已五年有餘，深受齊肯多夫倚重，可以想見必定工作繁重。就如同他自己所說：「我只是對規劃方案提出了初步的藍圖。」對貝聿銘來說，他不願被東海大學規劃案占用太多時間，也不可能付出過多心力，這也是為什麼貝聿銘在東海初步配置完成，陳其寬勾勒了幾張透視後，就宣稱他們的工作已完成。

　　從現有文獻與研究中可以大膽判斷，在早年東海的校園配置階段裡，三人可能有比較多的討論，並由

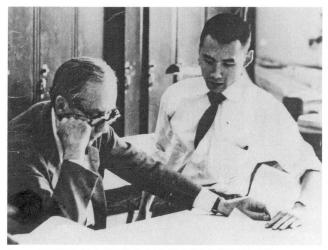

fig.06：葛羅培斯（左）與張肇康（右）於哈佛大學設計研究生院。

貝聿銘拍板定案。而在這一階段建築構造上的設計準則，基本上由張肇康執行，或許這跟張肇康的養成有關：「張肇康，師承另一位葛羅培斯的弟子、聖約翰大學首任建築系主任黃作燊（1915-1975），深刻體會黃作燊『建築依賴於材料和建造本身的性質和特徵，……有機統一的品質特徵』，以及葛羅培斯乃至密斯（Mies van der Rohe, 1886-1969）的設計思維，對構築形式（architectonics）著力甚深。」[8] 或許也與他於 1946 年聖約翰大學畢業後，在上海基泰工程司跟過楊廷寶建築師[9] 兩年有關，後者所受的布雜教育非常關注構造上的細節。這兩者都影響了張肇康在構造細部上的堅持。

　　譬如說，以早年東海由林澍民發展細部設計所完成的建築，來對照張肇康在東海大學親自設計監工完成的建築，兩者在比例（proportion）、細部（detail）上都有很大的差距。這也就是為什麼貝聿銘會在 1956 年 8 月先派張肇康來臺灣取代林澍民的原因。我們在查證這批書信時，至 1959 年年中張肇康離開東海前，張肇康與

8　同註 5，頁 98。

9　楊廷寶（1901-1982），河南南陽人，中國建築學家、建築教育學家，中國近現代建築開拓者之一。1921 年赴美國賓夕法尼亞大學攻讀建築碩士，成績優異，1924 年獲全美建築系學生設計競賽 Emerson Prize 和 Municipal Art Society Prize 一等獎。1927 年，回國加入基泰工程司，為建築設計部門的主要負責人。2005 年楊永生編著的《建築五宗師》中，將其與劉敦楨、呂彥直、梁思成、童寯合稱「建築五宗師」。

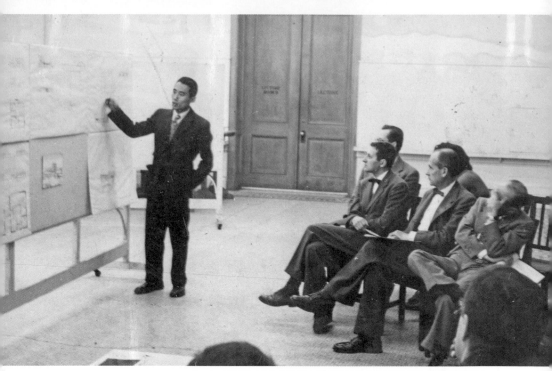

fig.07：張肇康（左）在哈佛大學設計研究生院的評圖照，座位席前排左一為馬塞爾·布魯爾、左二為葛羅培斯。

貝聿銘都還有許多書信往返，不是張肇康徵詢貝聿銘的意見，就是尋求貝聿銘的支持，包括張肇康在這三年期間設計的幾個重要工程，如東大附小、男餐、理學院、男、女生宿舍、舊圖書館、體育館、學生活動中心等。

## 東海時期的建築特色

早年東海第一階段建築的構造特色，在樣貌上比較接近東方傳統木構造的現代建築，整體骨架多半是鋼筋混凝土，僅屋架是木構，像東大附小、理學院、舊圖書館與男女生宿舍皆是，隨後體育館、男生餐廳與銘賢堂不再使用木構屋架，而是進化為鉸接的鋼筋混凝土框

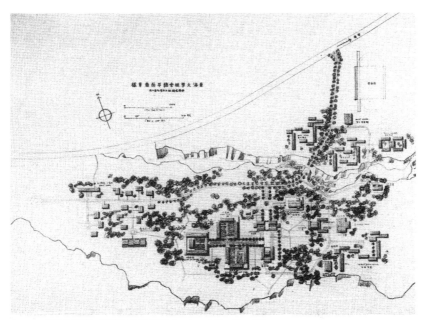

fig.08：東海大學第一張校園規劃配置圖。（1954 年 7 月 1 日）

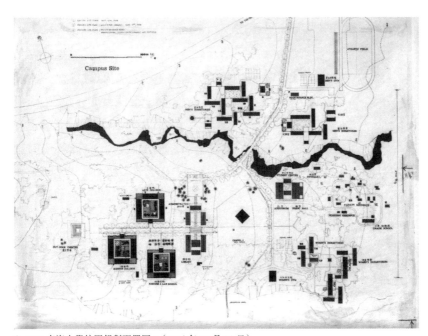

fig.09：東海大學校園規劃配置圖。（1954 年 11 月 29 日）

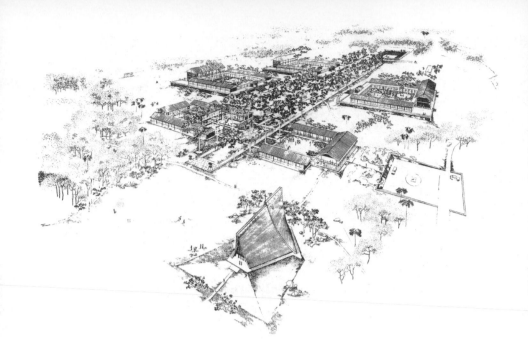

fig.10：東海大學教學區鳥瞰圖。（陳其寬／繪）

架結構，最後再於兩側山牆以看似厚重的清水磚山牆作收。外觀視覺上的節理是以模矩控制，單元為 0.75、1.5、2.25 公尺等三種尺寸，建築的開間則是 2.25 公尺的兩倍，即 4.5 公尺，小樑跨度是 1.5 或 2.25 公尺等。這也是為什麼張肇康選擇了仍可與傳統木構對話的鋼筋混凝土，關鍵就在於他沒有拉大立面主視覺柱間的跨度。像體育館、男生餐廳與銘賢堂等處，儘管室內是大空間，但由於主立面仍維持較緊密的節理，因此整個校園空間就形成統一的節奏。

當然張肇康理解，光是這個木構式的節理還不夠，人會靠近使用它，還得觸摸它，因此需要有更多細節，像陶管牆、金錢花磚、磚砌漏牆、木構欄杆、樑柱倒角等等，不一而足，都是整體氛圍不可或缺的要素。我們在以上的背景導讀後，即可來細讀以下我們精挑的作品。

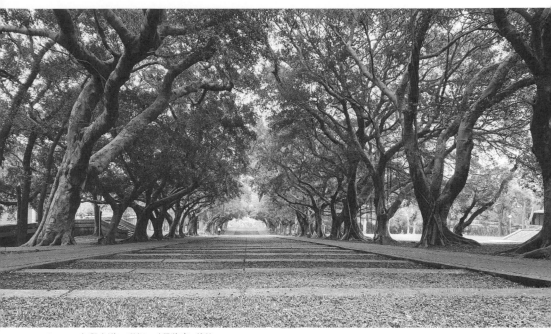

fig.11：文理大道，現況。（黃瑋庭／攝）

fig.12：1956 年 8 月至 11 月間，張肇康（左一）於東海大學的工地留影。
高而潘（右二）協助張肇康繪製東海大學男女生宿舍早期工程的施工圖。

更多東海校園照片集錦
可掃 QR Code 線上觀看

# 男 生 宿 舍 計 畫 案

fig.01：東海大學男生宿舍，全區鳥瞰圖。（1954 年，張肇康／繪）

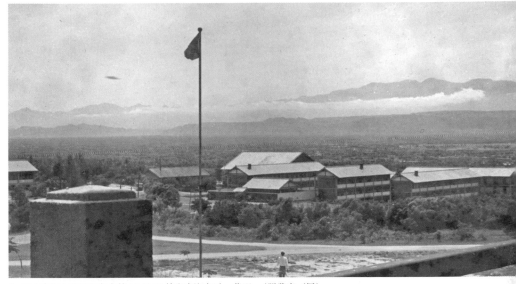

fig.02：東海大學男生宿舍第 12 至 16 棟與東海書房，舊照。（張肇康／攝）

　　1954 年 10 月定案的東海校園配置圖，從幾張透視圖來判斷，張肇康應該是規劃設計了男生宿舍，女生宿舍則由陳其寬操刀。男生宿舍的座落方式非常不同於女生宿舍，後者比較是風車式的簇群組織，第 3 至 4 棟組成一個簇群，必要時再用空中橋廊將個別簇群連結起來，然後每個簇群會在某一棟的下方圈出一個庭園，並給予一個地面層的交誼廳。男生宿舍同樣是風車式配置，亦有圍牆環繞的交誼廳，但是後者是獨立的，跟整體宿舍區並沒有直接的關係，從 1954 年的配置來看，無論是約農路西側或東側的男生宿舍區皆是如此。

　　其實兩者的趣味非常不同。女生宿舍原始設計的巧妙就在於那個庭園是介入整體空間的，不只庭園介入，圍牆也介入，所以人因此得在空間上下或跨越，可以不斷變換角度，自由地觀賞圍牆內外的景色，的確是華人庭園現代化的高明手法。但從學校的角度來看，分散的簇群或過多在圍牆外的地面層空間並不易管理，尤其是

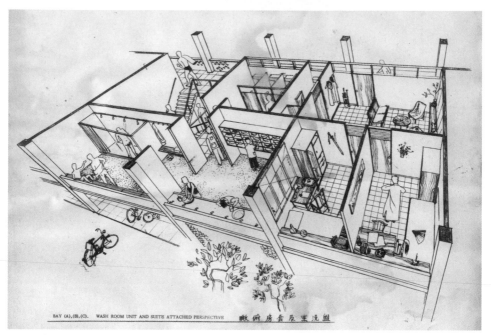

BAY (A),(B),(C). WASH ROOM UNIT AND SUITE ATTACHED PERSPECTIVE 鳥俯房套及室浴組

fig.03：東海大學男生宿舍，浴室與套房鳥瞰圖。（1954 年，張肇康／繪）

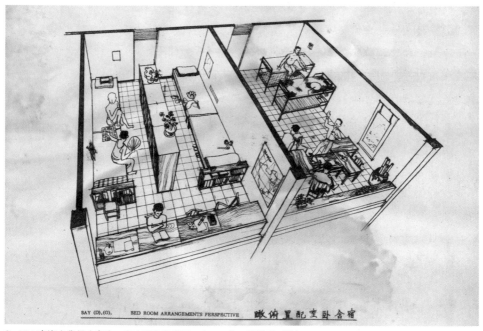

BAY (D),(G). BED ROOM ARRANGEMENTS PERSPECTIVE 鳥俯置配室臥舍宿

fig.04：東海大學男生宿舍，宿舍臥室鳥瞰圖。（1954 年，張肇康／繪）

fig.05：東海大學男生宿舍，南門北望透視圖。（1954 年，張肇康／繪）

女生宿舍。

　　我們如果來細看張肇康親自執行的第 12 至 16 棟的男生宿舍，就可以看到它們基本上是一個風車狀的空間組織，只是在入口提供一個正式一點的交誼廳（東海書房）作為此群組的門面，大體上可以看成是一個合院變形的空間組織方式。

　　建築語言也類似第一階段理學院、舊圖書館的語言，不過因是宿舍使用，少了點精緻的「飾物」，像陶管、金錢磚，或層次更多的空間安排，如木製的獨立廊道。不過作為交誼廳的「東海書房」，以及第 14 棟及 15 棟之間類山門的次入口，都令人驚喜。我們將立專篇討論東海書房，而這個南向的次入口卻彷彿是東海書院的變形版，同樣有山門及圍牆環繞，但山門變成抽象的雕塑式入口，圍牆內的交誼廳則置換成四棵大樹，有一種來到斯里蘭卡建築師巴瓦（Geoffrey Bawa, 1919-2003）奇妙空間的感覺。

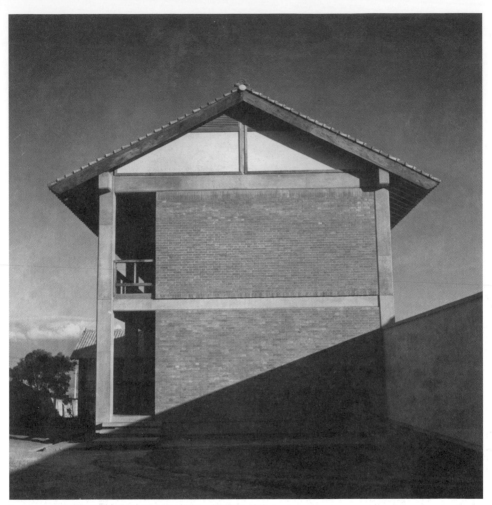

fig.06：東海大學男生宿舍第 12 棟山牆，舊照。（張肇康／攝）

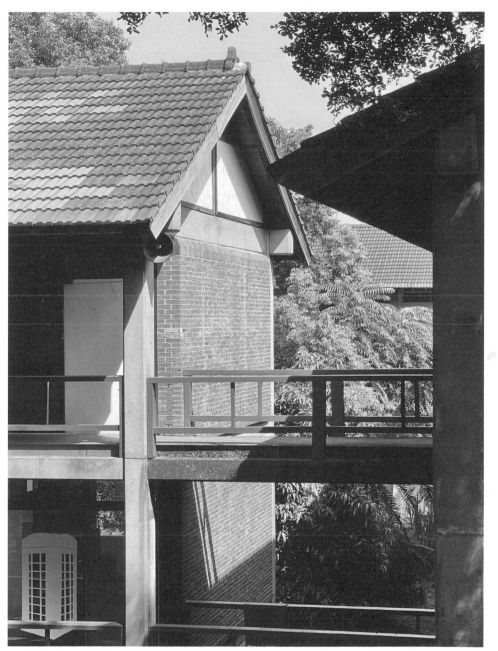

fig.07：東海大學男生宿舍，現況一隅。（徐明松／攝）

fig.08

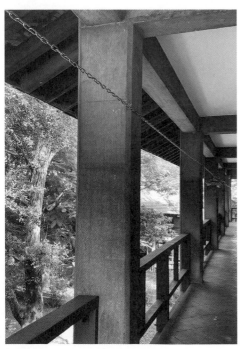

fig.09

fig.08：東海大學男生宿舍，第 14、15 棟間曬衣場舊照。
fig.09：東海大學男生宿舍，廊道現況。（徐明松／攝）

fig.10

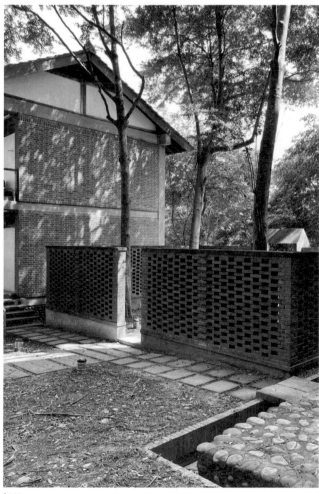

fig.11

fig.10：東海大學男生宿舍第
14、15 棟間的曬衣場，現況前
方因道路開設而被截短。（徐
明松／攝）

fig.11：東海大學男生宿舍第
14、15 棟間的曬衣場，現況。
（徐明松／攝）

# 附 設 小 學

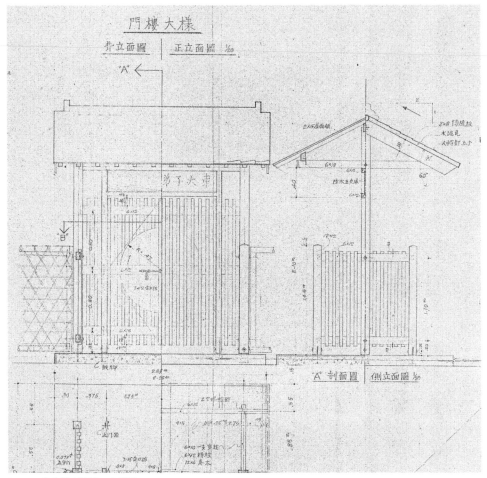

fig.01：東大附小門樓，大樣圖。

fig.02：東大附小竹圍籬，舊照。

fig.03：京都桂離宮御幸門。（Kimon Berlin／攝，CC BY-SA 2.0）

　　張肇康剛到東海大學時最迫切的工作，除了理學院外，就是東海大學附設小學（簡稱東大附小）。從東海大學保存的施工圖顯示，東大附小原已委託張亦煌主持的永立建築師事務所設計，且圖面設計已完成，甚而可能已經挖好地基、澆灌了基礎。這也是為什麼張肇康要即刻取得授權、停止工程、重新設計，卻未重畫平面的原因，僅補畫剖面詳圖、立面及門樓大樣圖。也就是說，張肇康在不改變原平面的基礎上重新設計了建築，包括柱樑的細部、屋頂的硬山曲線及廊道端點的收尾，都明顯跟永立建築師事務所之前的版本不同。

fig.04：東大附小山牆，現況。（黃瑋庭／攝）

fig.05

fig.05：東大附小木構造廊柱與樑
交接之細部設計，現況。（黃瑋庭
／攝）

fig.06：東大附小廊柱礎，現況（地
磚和後方圍牆非原始設計）。（黃
瑋庭／攝）

fig.06

圖上「三合院」進院處有一「竹結構」捲棚屋頂的半戶外廊道，連接左右護龍的走廊，提供遮陽避雨的功能。又因臺灣盛產竹子，工匠熟稔工法，是經濟實惠的材料，而往來書信和當年從大陸工程被借調至東海繪製施工圖的高而潘建築師皆提及，1956年張肇康剛到東海初期，運用大量的竹子做臨時空間和家具，如曬衣場和大跨度的餐廳、體育館，後者或許是受到伊利諾理工學院老師富勒的影響。可惜未尋獲竹構建築的照片，東大附小的廊道亦不確定是否有興建，或者已被拆除。另有趣的是，入口處，也就是竹構廊道前，張肇康還設計了一個類似桂離宮御幸門造型的木製灰瓦山門及竹編圍籬。

　　該作品可算是張肇康在發展理學院、東海書房前的牛刀小試，或是更大規模的理學院的前期實驗，當然也可看出日本傳統建築、特別是京都桂離宮對他的影響。

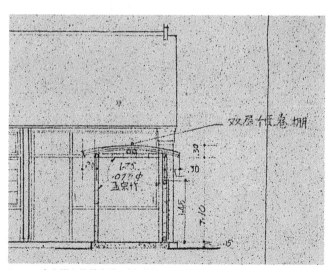

fig.07：東大附小竹構廊道，剖面圖。

# 理 學 院

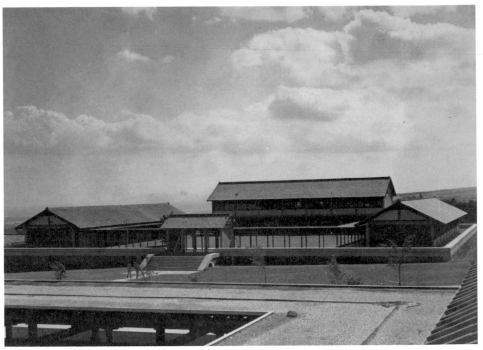

fig.01：自東海大學文學院眺望理學院，舊照。（張肇康／攝）

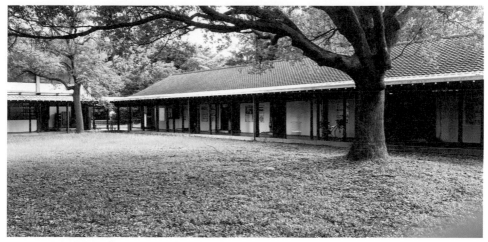
fig.02：東海大學理學院中庭，現況。（徐明松／攝）

中國的建築，不論是大的像紫禁城或小的住宅，沒有連在一起的房子，都是分開的，三間、四間合成一個院子。房子跟房子是都不碰頭的。[10]

葛羅培斯對華人傳統建築有敏銳的觀察，他說中國人很喜歡走路，迴廊在空間裡扮演重要的角色，但像日本桂離宮這樣的皇家別莊並沒有獨立的迴廊，基本上廊道皆依附在建築上，即使京都御所的紫宸殿南庭四周有廊，但它們仍依附在界定內外的高牆上，少了「遊」的趣味，略顯嚴肅。

如果我們將時空的焦距再拉遠些，就在張肇康於1955 年到 1956 年正在發展東海大學理學院的細部設計時，1956 年 1 月陳其寬也在美國參加一個青年活動中心紙上建築的比圖。他用了一個偌大的迴廊串起周邊所有的空間，建築物或裡或外被機智地安排在廊道旁，可看出建築語言完全現代化，沒有一絲傳統的痕跡。或許我們可以將這個作品看成是貝聿銘團隊思考早年東海設

10 陳其寬訪談，《東海風：東海大學創校四十周年特刊》，臺中：東海大學出版社，1995年 11 月，頁 178。

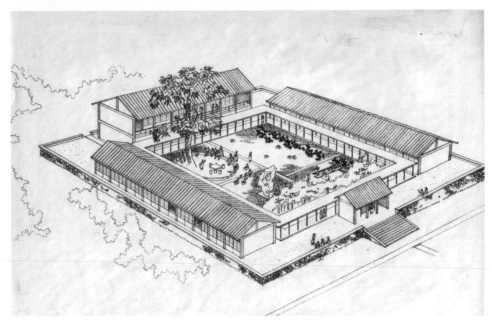

fig.03：東海大學學院建築單元透視圖。（1954 年，陳其寬／繪）

計的進一步發揮。總之，我們看到張肇康、陳其寬對迴廊的鍾情，甚而突出廊道在設計中的角色都有著非凡的見解。

再者是臺基的外牆粗石砌，無論是 1954 年年底文學院的正面圖，或 1955 年 9 月張肇康畫的學院構造剖面透視圖，都可看出表面覆材是大鵝卵石，這種臺灣河床裡經常可見的材料，估計早年只有人工與運輸成本，材料本身並不值錢，且取得容易。但張肇康看到已完工的文學院，覺得不夠理想，因此建議臺基以臺灣北部觀音山出產的觀音石取而代之，甚而建議將已完成的文學院同樣改回使用觀音石，未來的工學院亦以此材料為之。不過，從今天現況來看，文學院仍為大鵝卵石，後來的工學院也是大鵝卵石。就結果而言，理學院臺基顯得莊重正式，文學院、工學院則有點鄉野味道；時過境

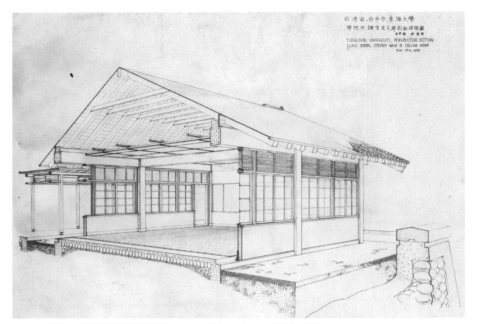

fig.04：東海大學學院課室迴廊剖透圖。（1955 年 9 月 19 日，張肇康／繪）

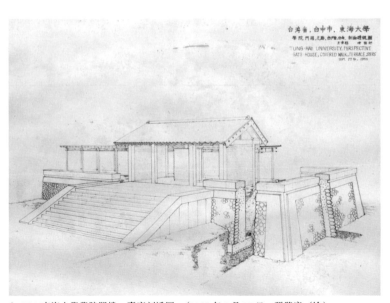

fig.05：東海大學學院門樓、臺座剖透圖。（1955 年 9 月 27 日，張肇康／繪）

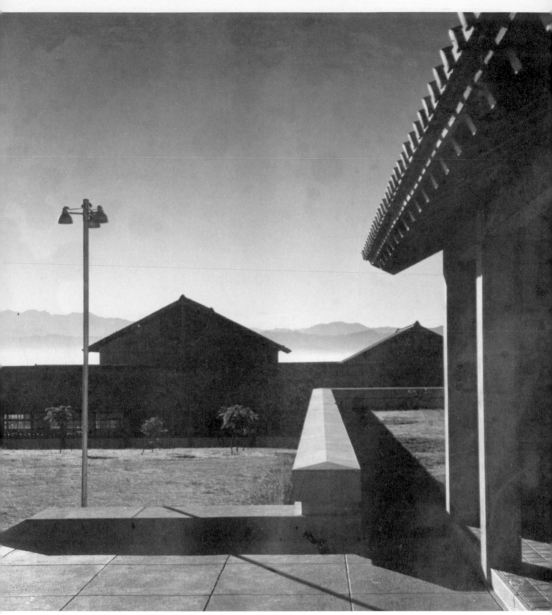

fig.06：自東海大學理學院門樓前眺望舊圖書館，舊照。（張肇康／攝）

fig.07：東海大學理學院迴廊與中庭，現況。（徐明松／攝）

遷，很難分說誰對誰錯，不過，若從文理大道作為象徵校園核心的角度來看，如果經費充裕，能支持張肇康的想法會顯得更為完美。

　　另外，關於迴廊的設計，首先是廊柱與檁下之間加上一塊橫板，再於板上挖上幾組梅花形的小洞，形成一個浪漫且抽象、並與傳統對話的氛圍，橫板亦可有效壓低迴廊的高度，讓視覺往內外延伸；如此構架的組成，從斷面看頗有日本鳥居的意象。工學院的做法略同於理學院，只是少了梅花形的小洞，空間凝滯且少了點趣味。理學院的迴廊寬為 2.25 公尺，與一旁的建築保持了恰當和諧的距離，而林澍民執行的文學院，迴廊與建築間則略顯侷促。再是，迴廊鋪面為紅色地磚，但從舊照來看，應轉 45 度；還有，木柱底下防潮的「柱腳」應為柱面內凹的鋼筋混凝土塊，高僅 10 公分，而不是以過高的鑄鐵包覆、且外凸於柱面的現況；最後是迴廊邊排水的處理，理學院採暗溝，且其上鋪上細鵝卵石，再以半 B 紅磚收起，寬為 1.5 公尺，文學院則明顯不同。

fig.08：東海大學理學院迴廊細部設計，現況（木構造柱礎原為內凹設計，如東大附小現況；地磚原為轉 45 度的菱形）。（徐明松／攝）

# 東 海 書 房

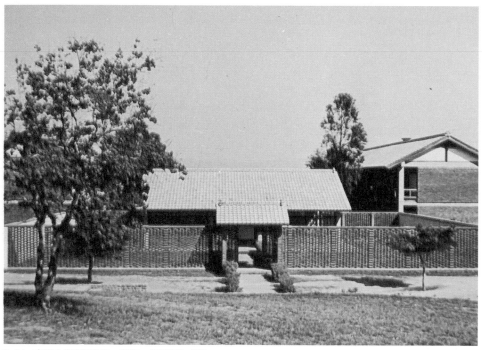

fig.01：東海大學東海書房，舊照。（張肇康／攝）

fig.03：東海大學東海書房，圍牆與門樓現況。（徐明松／攝）

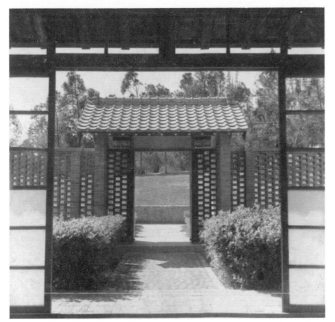

fig.02：東海大學東海書房，由室內望向入口門樓，舊照。（張肇康／攝）

　　張肇康於 1956 年剛到東海大學不久，就開始構思約農路東側的第 12 到 16 棟男生宿舍，同時也設計了後來改為「東海書房」的男生宿舍交誼廳。高而潘建築師曾提到，1956 年 10 月起，由大陸工程調至東海大學、協助張肇康時，也參與了男女生宿舍施工圖的繪製。

　　從建築本身來說，東海書房就像張肇康其他的作品，穩定且雋永。不過我們特別挑選該作品的原因，是它的空間層次與環境間互動的美好關係。

　　由於本身是交誼廳，東海書房有自己的獨立空間，四周有高牆環繞，東西兩側為虛，清水磚鏤空，南北兩側為實，牆面粉白；再加上僅有軸線上的一進，因此未形成華人所謂的三合院空間。但奇妙的是，從正立面看，左右的宿舍棟彷彿成了東海書房的左右護龍，也就是說，從該區男生宿舍的空間看，東海書房應是男生宿

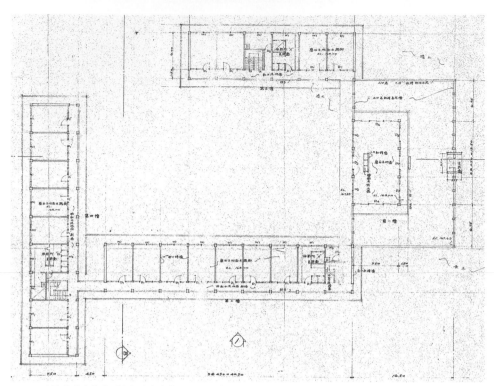

fig.04：東海大學東海書房與男生宿舍第 12 至 14 棟，平面圖。（1957 年 2 月 16 日）

舍的入口門面，亦是第一進，可作為一個獨立的交誼廳，也可是一座川堂。

再是作為西側的主入口山門與兩邊圍牆的形式。張肇康在東大附小的山門形式明顯受到桂離宮的影響，這裡則以兩側磚砌，並在頂部以華人傳統的手法層層出挑，最後在圍牆的高度上「掛上」粉白橫匾，寫上「東海書房」四字，試圖找回接近華人況味的空間想像；兩側的鏤空清水磚牆也取代了東大附小竹編的圍牆。

所有的樣貌，再配合山門外的大榕樹，以及逐層上升、直至約農路的矮石牆緩坡，構成一幅簡單怡人的畫面。拜訪東海大學，經過東海書房，人們就知道眼前即將展開一幕幕美景。

fig.05

fig.06

fig.07

fig.05：東海大學東海書房，全景
現況。（徐明松／攝）

fig.06：東海大學東海書房，門
樓細部設計與周聯華牧師所題的
「東海書房」四字。（徐明松／攝）

fig.07：東海大學東海書房，圍牆
現況。（徐明松／攝）

# 女 生 宿 舍

### 第 8—10 棟

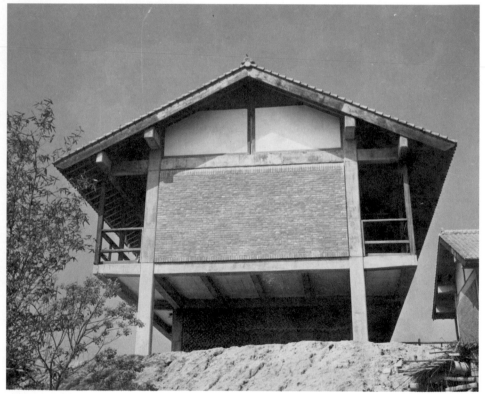

fig.01：東海大學女生宿舍第 8 棟山牆，舊照。(張肇康／攝)

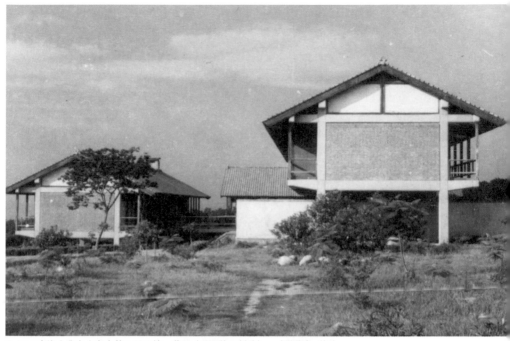

fig.02：東海大學女生宿舍第 5 至 7 棟，舊照（現圍牆已拆除）。（張肇康／攝）

　　女生宿舍第 1 至 10 棟是早年東海貝聿銘團隊的作品，根據我們對建築語言的判斷，所有的構造形式還是歸功於張肇康，只是第 1 至 4 棟是由林澍民建築師繪製施工圖並監造完成，而 1957 年完工的第 5 至 7 棟則屬過渡期。也就是說，其與張肇康後來施工監造的第 8 至 10 棟在細部上頗為接近，但仍有細微差異，例如材料使用洗石子等。究其原因，是林澍民於 1956 年 3 月左右與校方結束合約，同年 8 月張肇康首次抵臺搶救東海大學工程的關係。相似的情況也出現在男生宿舍。

　　林澍民當年在臺灣本土並非拙劣的建築師，他僅是使用臺灣當年慣用的做法，如洗石子與日治時代遺留的帶有線角的細部設計等方式，但其美感經驗和「現代」精神與張肇康相比，則顯遜色許多。同樣的比較，亦可

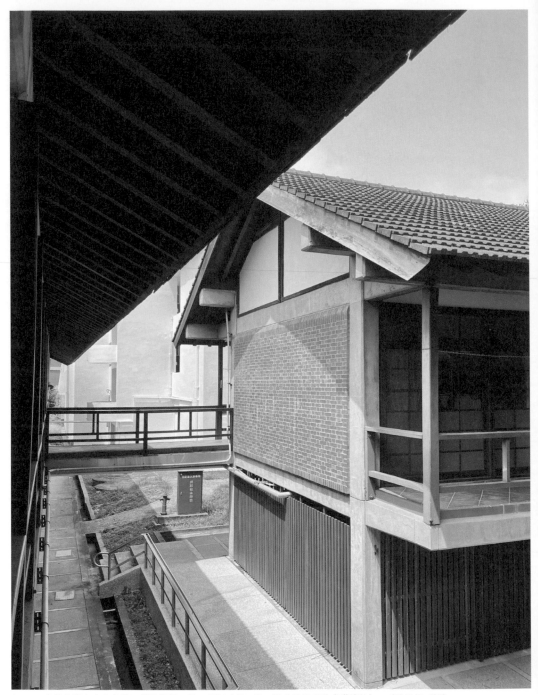

fig.03：東海大學女生宿舍第 9 棟眺望第 8 棟，現況（第 8 棟一樓木格柵是後來增建的）。（徐明松／攝）

fig.04：東海大學女生宿舍第 8
棟，陽臺現況。（徐明松／攝）

見行政大樓（林澍民執行）和舊圖書館（張肇康執行），
這些都是訓練眼力的最佳場域。

　　張肇康的做法可簡單歸類成四種原則：首先，比例
是纖細輕巧的，較接近京都的桂離宮。二，嚴謹地遵守
現代主義的構成邏輯，構件分離，即柱是柱、樑是樑、
牆是牆、樓板是樓板，因此我們可以看到屋頂木構造清
晰的「架」在樑上；柱跟樑之間會退縮或有溝縫過渡；
磚牆懸浮於柱外；樓板退縮，讓扶手安置於樑上，且
鎖件轉四十五度；扶手上緣不與樑直接搭接，而是以細
鐵桿件過渡，雖無法做到真正的預鑄系統，但在概念上
秉持大量化生產的精神。三，材料的原貌，張肇康使用
清水混凝土取代洗石子，王大閎也不曾用洗石子，因為
洗石子樣貌上較鬆散、虛矯，與石頭堅固扎實的質感相
反。四，倒四十五度角，這種做法一般用於柱邊的安全

fig.05

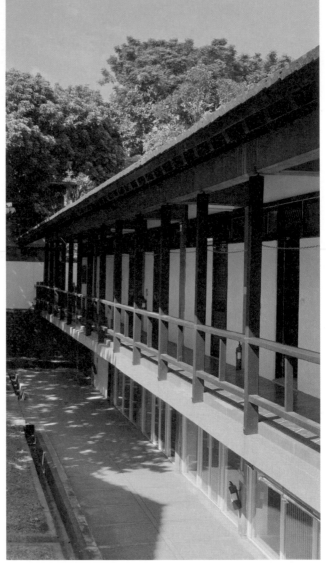
fig.06

fig.05：東海大學女生宿舍第 9 棟，廊道內景現況。（徐明松／攝）

fig.06：東海大學女生宿舍第 9 棟，廊道外觀現況。（徐明松／攝）

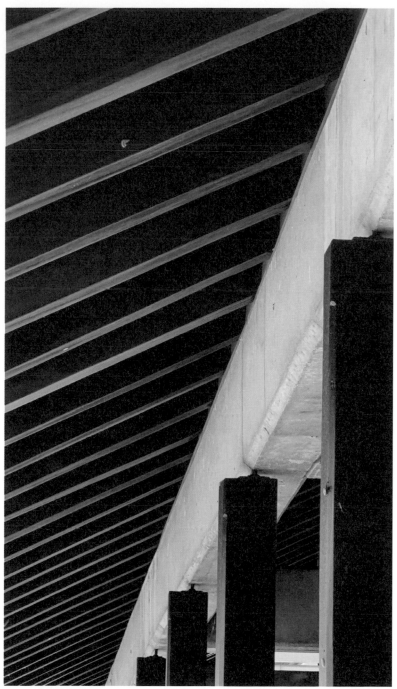

fig.07：東海大學女生宿舍第 9 棟，木構簷樑、RC 樑與木構扶手細部設計。（黃瑋庭／攝）

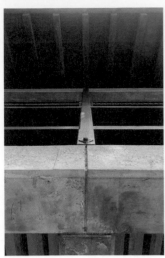 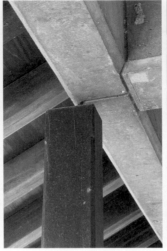 

fig.08　　　　　　　　　　　　　fig.09　　　　　　　　　　　　　fig.10

措施，防止撞擊崩裂或使人受傷，但張肇康一直延伸到
所有的柱樑上。

　　據說張肇康很願意跟師傅蹲在工地討論材料特性、
構件收頭等，這對一個出身優雅的人來說，不是常見的
事；也唯有一顆對建築熱愛執著的心，才能成就這些賞
心悅目、精緻的建築。

fig.08：東海大學女生宿舍第9棟，木構簷樑、RC樑與木構扶手細部設計（一
樓樓板下木格柵是後來增建的）。（黃瑋庭／攝）

fig.09：東海大學女生宿舍第9棟，RC樑與木構扶手交接之細部設計。（徐
明松／攝）

fig.10：東海大學女生宿舍第8棟，RC樑、樓板與木構扶手交接之細部設計。
（黃瑋庭／攝）

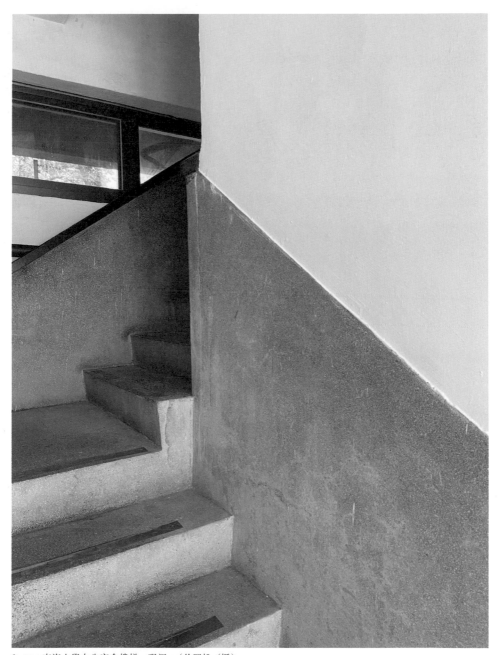

fig.11：東海大學女生宿舍樓梯，現況。（徐明松／攝）

# 舊 圖 書 館

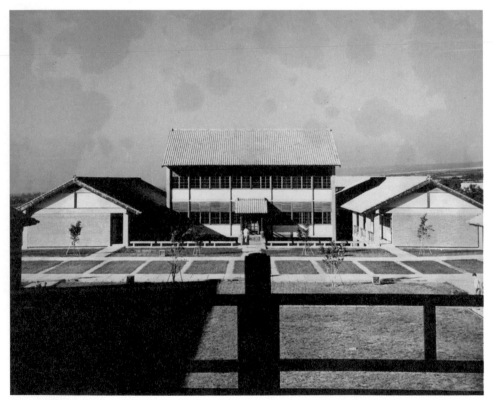

fig.01：東海大學舊圖書館，外觀舊照。（張肇康／攝）

fig.02：東海大學文理大道端點右側為舊圖書館，舊照。（張肇康／攝）

　　舊圖書館[11]原是二進的合院配置，後陳其寬延續張肇康的語言增建為三進合院。其座落在文理大道起點的南側，與同樣是三合院配置的行政大樓位在同一條南北向的軸線上。1954年年底的第一張校園配置圖起，舊圖書館便已明確地成為南北短軸的視覺焦點，引導人們轉向更為寬闊與深邃的文理大道，最後再進入或鬆或緊的各學院群。如果以原始設計中的兩條正十字軸線交叉的配置概念來看，圖書館剛好位於交叉點上，成為校園最重要的空間。可惜後來文理大道東側「入口」加了大樓梯，開始強化東西軸線的重要性，因此削弱了南北軸線原始的意圖。

　　目前我們在東海提供的早年施工圖說裡發現圖書館的初始方案，它與陳其寬畫的一張第二進中庭透視圖非常類似，只有中間的橋有所差異。張肇康的剖面圖是設

11　現改為總務處，第二進中庭已增建，且許多金錢磚與陶管的漏牆嚴重損毀。

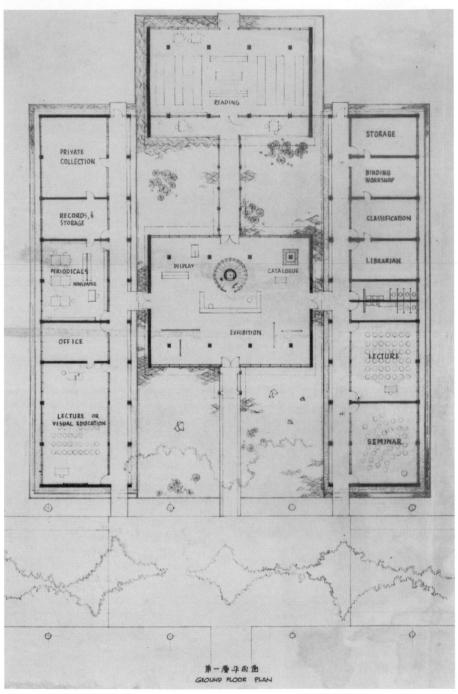

fig.03：東海大學舊圖書館，初步設計，平面圖。（1955 年 1 月 27 日，張肇康／繪）

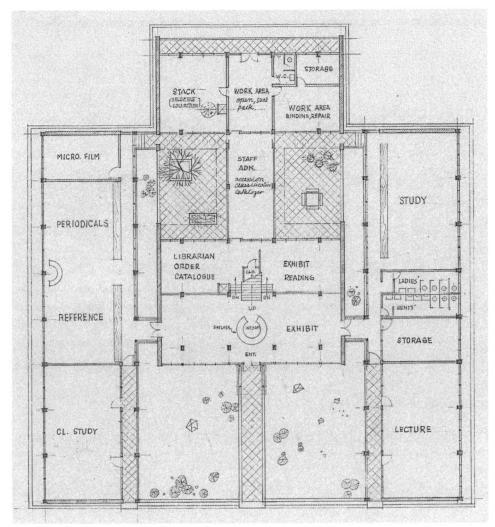

fig.04：東海大學舊圖書館，定案設計，平面圖。（1957 年 3 月 30 日，張肇康／繪）

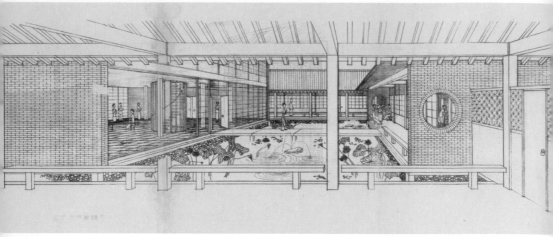

fig.05：東海大學舊圖書館，初步設計，第二進中庭透視圖。（陳其寬／繪）

計成半戶外的廊，但陳其寬只畫了平板橋，連欄杆都沒有。總之這個最早的方案，圖書館軸線上的建築皆被水環繞，彷彿華人庭園的「榭」，前後進則以橋及廊相連，兩側的「廂房」也以遊廊隨伺在旁。從陳其寬那張中庭透視圖可見傳統的落地門扇、漂浮的荷花、連接的石橋及月洞窗，富含華人傳統庭園的趣味。自華人合院改編而來、再結合庭園的做法，自然是此作品的巧妙之處，有水環繞的圖書館，在功能上也能收淨化人心之效，尤其當圖書館作為一座知識與心靈的殿堂，更能彰顯如是配置。

最後定案的圖書館，仍有水池環繞，但不再進到第二進中庭，只進到兩側，第二進中庭荷花池則改成可供使用的鋪面中庭；橋的一、二樓皆改為室內通廊，一樓為落地門窗，二樓則以大小陶管作為外層的「皮」，內部再安裝木窗。當內庭不再有水，再加上室內穿廊的阻隔，原來較為開闊、浪漫的庭園景致，就變成兩個較為收斂的沉思性中庭。

fig.06：東海大學舊圖書館，正面舊照（現窗戶上方的百葉窗已改為玻璃）。（張肇康／攝）

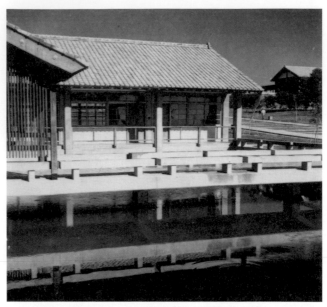

fig.07：東海大學舊圖書館，前院荷花池舊照。（張肇康／攝）

fig.08：東海大學舊圖書館，前院荷花池舊照。（張肇康／攝）

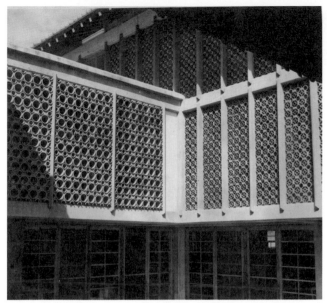

fig.09：東海大學舊圖書館，第二進中庭舊照。（張肇康／攝）

　　圖書館的造型、立面比例、構造細節等，明顯受到日本傳統建築的影響，然而張肇康努力在木構造與現代建築間尋求平衡點，像樓地板刻意停留在清水混凝土樑的一半，另一半則留給木製欄杆；所有的清水混凝土樑柱皆有四十五度倒角，倒角甚而出現在懸樑的收邊，這種細膩要求建築品質的態度著實令人尊敬。張肇康也對牆發展了一系列既可通風遮陽又具傳統窗櫺意味的漏牆，其剪影和室內光影特別引人鄉愁；其中有山牆上錯置排列的清水磚漏牆、釉燒水綠色的金錢磚牆，及素燒的陶管牆，以大小相間排列，形成怡人的畫面。

fig.10：東海大學舊圖書館，三樓漏牆。

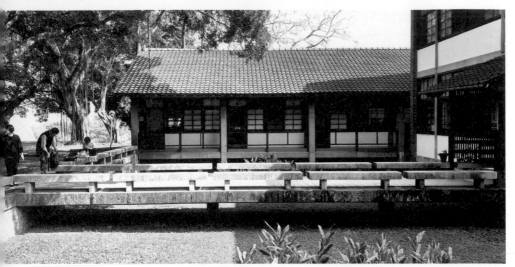

fig.11

fig.12

fig.13

fig.11：東海大學舊圖書館，前院現況（荷花池水已抽乾）。（徐明松／攝）

fig.12：東海大學舊圖書館，前院現況。（徐明松／攝）

fig.13：自東海大學舊圖書館望向理學院前草坪，現況。（徐明松／攝）

fig.14

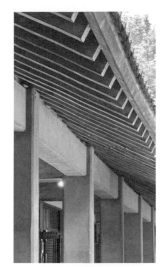

fig.15

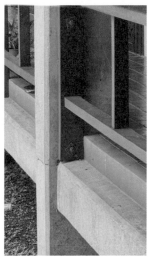

fig.16

fig.14：自東海大學舊圖書館室內眺望行政大樓，現況。（徐明松／攝）

fig.15：東海大學舊圖書館，柱、樑與屋檁構件明晰，節奏控制得宜。（黃瑋庭／攝）

fig.16：東海大學舊圖書館，樓板、樑與木構扶手交接之細部設計。（黃瑋庭／攝）

# 體 育 館

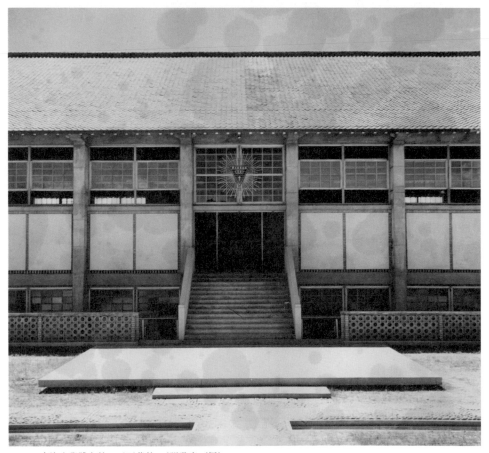

fig.01：東海大學體育館，正面舊貌。（張肇康／攝）

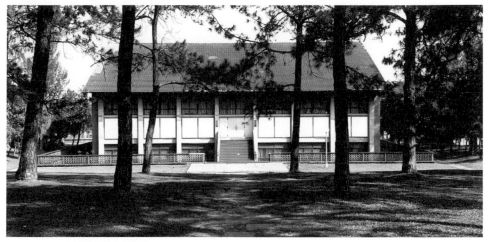

fig.02：東海大學體育館，正面現況。（徐明松／攝）

　　東海大學體育館的整個設計發展，可說是一段充滿理想與現實妥協的過程。不過在進一步討論前，先說明一下原計畫書內容：西側上層有籃球場（可兼禮堂），底層的初始設計是手球場，後來改為籃球場，東側則有室內游泳池一座，中間以辦公室、儲藏、衛浴更衣空間連結。不過後來隨經費爆增，取消了游泳池。

　　關鍵因素即經費，而影響經費的主要原因是結構系統與開挖深度。結構系統涉及兩個大跨度建築的疊置，會造成底層結構必須負擔沒必要的載重，致使樑柱斷面加大，經費自然增加；至於體育館的下挖工程，主要就是為了不讓體育館高度超過路思義教堂，可預見也會花掉大量的經費。

　　但在過程中，貝聿銘也曾表達意見，他認為：一、取消下挖；二、取消原作為更衣室、辦公室的連結空間，利用短跨度及降低樓高的方式安置以上空間；三、或將游泳池置於體育館下層；四、或改設露天游泳池[12]。這四點意見都清楚地指向一個共同目標，即降低體育館的建築成本，讓游泳池得以實現。貝聿銘既然下了指示調

12 亞洲基督教大學聯合董事會存放於耶魯大學神學圖書館之往來信函，出自 1957 年 6 月 28 日，福梅齡寫給張肇康。

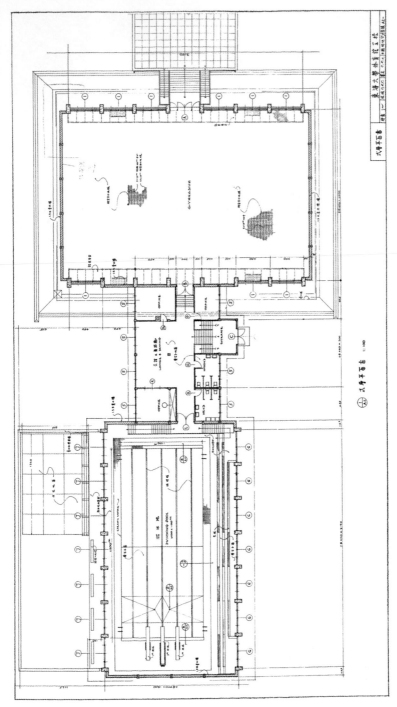

fig.03：東海大學體育館，上層平面圖（圖面左側為未建之游泳池）。（1957 年 10 月 14 日）

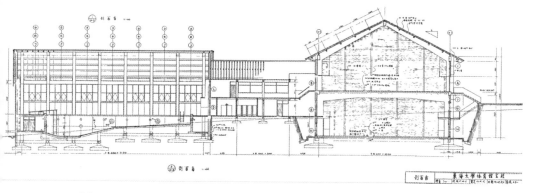

fig.04：東海大學體育館，剖面圖（圖面左側為未建之游泳池）。（1957 年 10 月 14 日）

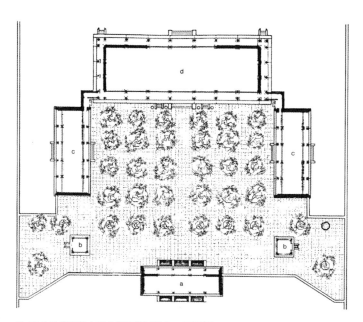

fig.05：承德避暑山莊「澹泊敬誠殿」，平面圖。

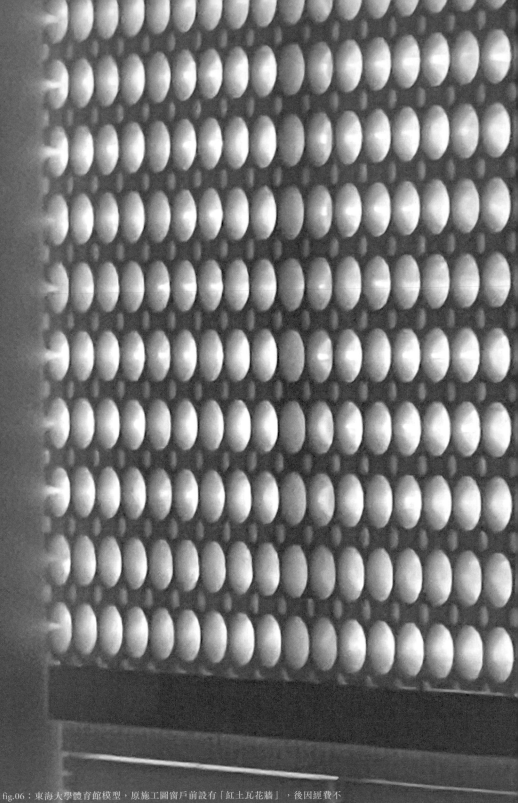

fig.06：東海大學體育館模型，原施工圖窗戶前設有「紅土瓦花牆」，後因經費不足未設計且未建，故以大小陶管詮釋。（張啟亮／製作，徐明松／攝）

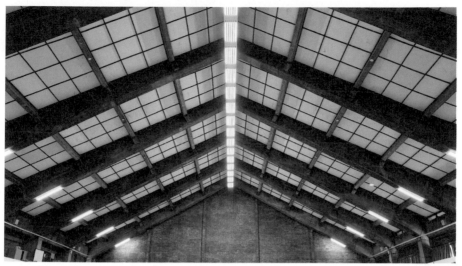

fig.07：東海大學體育館，上層室內現況。（黃瑋庭／攝）

整，為什麼最終結果仍未調整？從取得的幾張模擬基地現場的模型照來看，很可能聯董會在妥協下同意了。

　　施工過程中可能出現經費明顯高過原設定的預算，所以為了省錢，多處並未按圖施工，譬如立面上下兩層都有的陶管漏牆，甚而原希望以預鑄 PC 板來取代木模板的工法，可能皆未執行。

　　原體育館正前斜坡，原先有類似戶外劇場的空間，如果真是這樣，刻意下挖且「不碰觸」周圍地景的體育館，就宛如從地底浮出的輕盈建築，透過張肇康的巧手，將略帶承德避暑山莊「澹泊敬誠殿」院落空間況味的正面廣場轉化成一個露天劇場，讓體育館的立面成為這個舞臺的背景，就像文藝復興建築師帕拉底歐（Andrea Palladio, 1508-1580）的奧林匹克劇場（Teatro Olimpico），即是一個匯集歷史記憶的舞臺場景。

　　我們在解讀體育館設計的同時，也看到一位為理想而奮戰的建築師，他如何想在東西歷史文化的傳統裡拾取精華，然後以現代之手點石成金。

fig.08：東海大學體育館模型，上層室內。（張啟亮／製作，徐明松／攝）

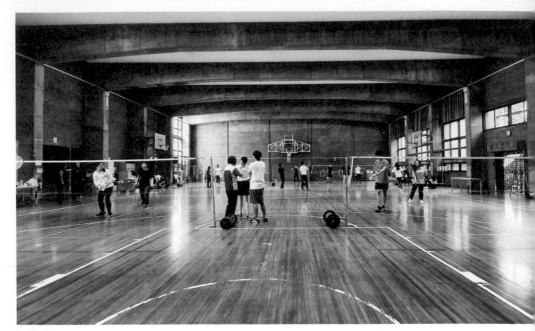

fig.09

fig.10

fig.09：東海大學體育館，底層室內現況。（黃瑋庭／攝）

fig.10：東海大學體育館模型，底層室內。（張啟亮／製作，徐明松／攝）

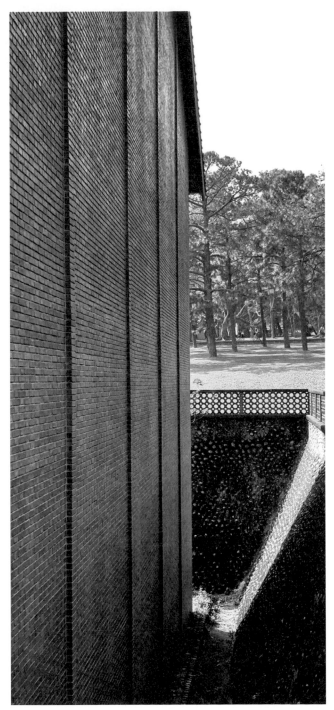

fig.11

fig.12

fig.13

fig.11：東海大學體育館，山牆與
陶管收邊的擋土牆。（徐明松／
攝）

fig.12：東海大學體育館，陶管與
柱樑細部設計。（黃瑋庭／攝）

fig.13：修復中的東海大學體育館，
簷下細部設計。（徐明松／攝）

# 學 生 活 動 中 心
# 倒 傘 計 畫 案

fig.01：東海大學學生活動中心倒傘計畫案，透視圖。（張肇康／繪）

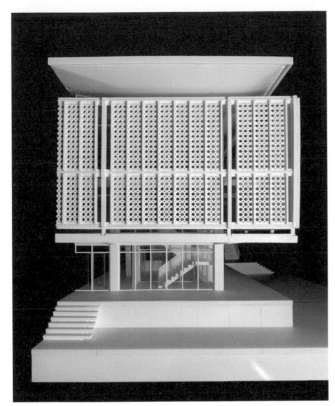

fig.02：東海大學學生活動中心倒傘計畫案模型，禮堂東向立面（一半）。（張啟亮／製作，徐明松／攝）

張肇康抵臺執行東海大學工程一年多後，於 1957年 10 月底繪製完體育館施工圖，便離臺放長假，直到隔年 3 月回到紐約，開始處理路思義教堂的結構問題和設計學生活動中心[13]。從張肇康夫人徐慧明女士保留的資料中，共發現兩份東海大學學生活動中心的圖，其中一個較接近今天蓋出的方案，時間標示為 1958 年 7 月10 日。而我們想討論的是更早的倒傘狀結構的初步方案，時間或許可推測為 1958 年年中。

學生活動中心倒傘計畫案可能是臺灣最早的傘狀結構方案，新結構的想法有兩個原因：一是東海大學第

13 同註 12，1958 年 6 月 4 日，張肇康給東海大學財務長畢律斯（Elsie Priest）的信中提及，張肇康正一個人處理教堂與學生活動中心，請畢律斯將先前陳其寬的初步設計寄給他。

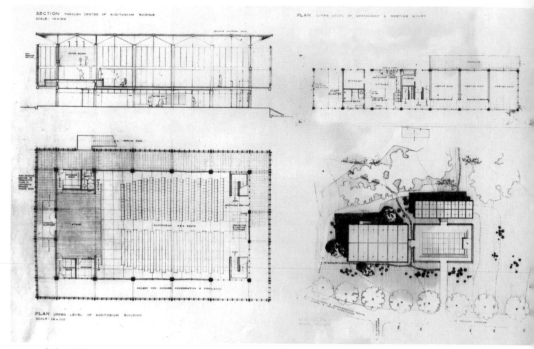

fig.03：東海大學學生活動中心倒傘計畫案，配置、二樓平面、禮堂剖面圖。（張肇康／繪）

fig.04：東海大學學生活動中心倒傘計畫案，一樓平面圖。（張肇康／繪）

fig.05：東海大學學生活動中心倒傘計畫案，東、南向立面圖。（張肇康／繪）

一階段工程被外界指稱為「日本氣」後，張肇康與陳其
寬皆想盡辦法提出創新方案；二應追溯至1950年代在
北美建築界的「雙曲拋物面熱潮」，張肇康、陳其寬
身邊皆有實驗相似構造的師長或朋友，況且陳其寬在
路思義教堂設計的發展過程中，還去拜訪過張肇康的
哈佛學長、且熟悉雙曲拋物面構成的阿爾多・卡塔拉
諾（Eduardo Catalano, 1917-2010）與卡密諾斯（Horacio
Caminos, 1914-1990），更別說是張肇康熟識的哈佛老
師馬塞爾・布魯爾與卡塔拉諾合作設計的紐約市立大
學亨特學院圖書館（Library Building at Hunter College,
1955-1960），與學生活動中心倒傘計畫案，在造型上
有異曲同工之處。

　　比較亨特學院圖書館與學生活動中心倒傘計畫案，
可看到設計概念的相似和差異：相似之處是，圖書館為
置中的六把倒傘，傘的最外圍以不承重的牆環繞，或玻
璃帷幕或空心磚漏牆，內部自然成為可流動彈性使用的

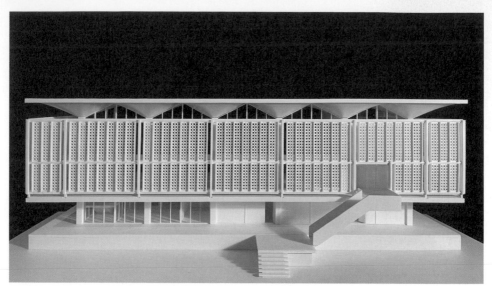

fig.06

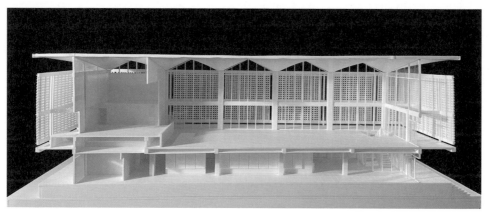

fig.07

fig.06：東海大學學生活動中心倒傘計畫案模型，禮堂北向立面。（張啟亮／製作，徐明松／攝）

fig.07：東海大學學生活動中心倒傘計畫案模型，禮堂剖面。（張啟亮／製作，徐明松／攝）

fig.08：東海大學學生活動中心倒傘計畫案模型，禮堂室內剖面。（張啟亮／製作，徐明松／攝）

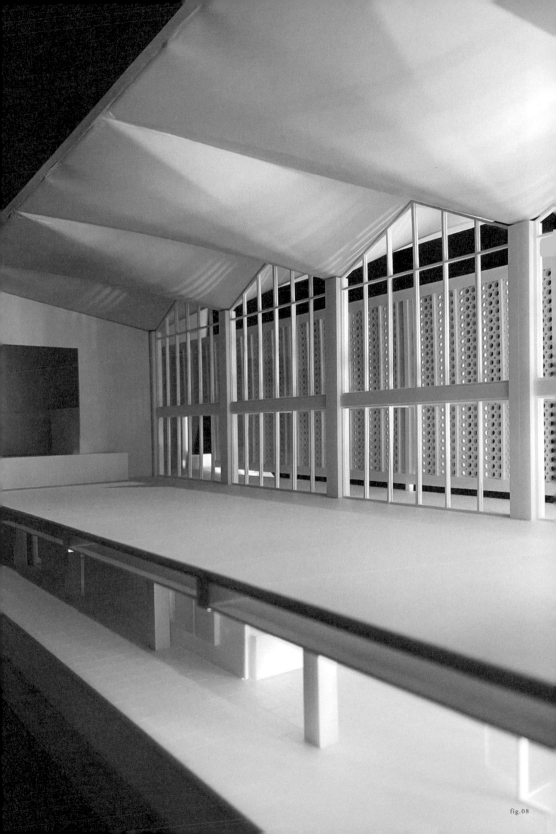

fig.08

fig.09：紐約市立大學亨特學院圖書館，倒傘狀結構（局部擷取），布魯爾。（1959 年 2 月 1 日，Cribbin, J.／攝）

大空間；反觀，活動中心的禮堂棟有類似的手法，只是外圍的漏牆不到頂，保持通風。兩者最大的差異是，張肇康對倒傘狀結構帶著文化認同的想像，譬如說無論是禮堂棟或餐廳棟，在傘的最外側都留下廊道空間，這種上半部逐層挑出的空間經驗正好符合華人傳統木造建築的構成，也為臺灣多雨多陽的氣候提供了一個良好的過渡與休憩的空間。或正如之後陳其寬所說：「傘形結構雖是新興的建築學理，但與我國的建築精神有許多符合的地方。例如雙曲拋物面屋頂，挑簷大，側視為一曲線，其造型係反映屋頂重量下導所形成的自然結果，很符合我國木結構挑簷斗拱表現靜力轉導的求真精神，與反宇向陽有異曲同工之處，雖是現代結構，而又具中國傳統風格。」[14]

14 陳其寬訪談，〈薄膜結構建築界的新獸〉，臺北：《建築與藝術》第 3 期，1968 年 4 月，頁 12。

學生活動中心倒傘計畫案的漏牆運用，後來在臺大農業陳列館（1959-1962）得以實現，估計甚至影響了陳其寬於 1958 年底開始設計的校長公館。

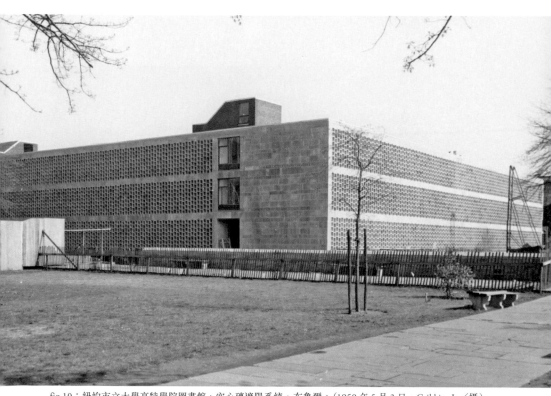

fig.10：紐約市立大學亨特學院圖書館，空心磚遮陽系統，布魯爾。（1959 年 5 月 3 日，Cribbin, J.／攝）

# 學 生 活 動 中 心

fig.01：東海大學學生活動中心，西向舊貌。（張肇康／攝）

fig.02：東海大學學生活動中心，建築群舊貌。

　　1958 年 7 月 10 日，張肇康在紐約完成接近現況的平面、立面、剖面的學生活動中心設計圖，但最後1959 年 6 月完工的配置卻與原設計呈鏡射狀的差別，即銘賢堂在今東側、郵局等在西側，為何會做這樣的調整呢？

　　1958 年 11 月 7 日，張肇康寫給執行秘書福梅齡（Mary E. Ferguson）和貝聿銘的書信中提及，財務長畢律斯很在意校長室的山景，不希望教堂和學生活動中心阻擋景致，加上道路的改變，不得不移動教堂與調整學生活動中心的位置，希望陳其寬回臺一起討論這些問題[15]。一個月後，12 月 15 日，陳其寬和張肇康回信給福梅齡和貝聿銘（筆跡為陳其寬）的信中，繪製了學生活動中心的調整方案[16]，採用很少的動作來達到校方的需求——將配置對調，並刪減幾個開間，讓量體大的銘賢堂位於低點，如此一來，不僅不會遮擋景致，也讓整體校園的虛實層次更分明。

fig.03：東海大學學生活動中心，鳥瞰舊貌。

15 同註 12，出自 1958 年 11 月 7
　日，張肇康寫給福梅齡的信。
16 同註 15。

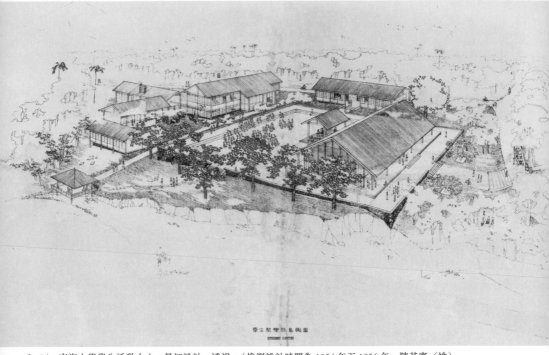

fig.04：東海大學學生活動中心，最初設計，透視。（推測設計時間為 1954 年至 1956 年，陳其寬／繪）

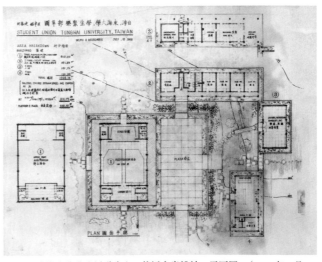

fig.05：東海大學學生活動中心，接近定案設計，平面圖。（1958 年 7 月 10 日，張肇康／繪）

fig.06：東海大學學生活動中心，東向立面圖。（1958 年 7 月 10 日，張肇康／繪）

　　我們再仔細對照學生活動中心的設計圖與完工的差異。首先是張肇康對學生活動中心景觀的細心布置：廣場周圍種植竹子，路徑以散逸的飛石鋪排，應是受到京都桂離宮的影響，我們同樣可在理學院東南角次入口的鋪面做法看到飛石的趣味。張肇康的構想很浪漫，但或許是禮堂活動一次有幾百人進出及功能性等現實考量，便不再以竹子區隔空間，也放棄了須閒散慢步來欣賞的飛石，因此最後完工只見飛石周圍多了小卵石以方便行走。再是，建築立面構成，原張肇康設計每棟建築高低的層次分明，調整後的配置因地勢高低差，使得層次相對模糊，因此我們也看到銘賢堂（禮堂）完工的屋面比設計圖高。最後是銘賢堂南北向山牆的高度，原設計與門齊高，接近第一期工程立面的邏輯，上半部是白色甘蔗板，下半部為磚牆，但銘賢堂除了屋面是木造外，其餘皆改為鋼筋混凝土，不再符合第一期工程木構造屋頂安置在鋼筋混凝土結構上的方式，因此山牆的清水磚也跟著砌築到屋頂部位。

　　另值得一提的是，體育館、男生餐廳（1958 年年底完工，陳其寬設計與執行）與銘賢堂屬相似的結構造型，但男餐、銘賢堂改為鋼筋混凝土三鉸拱，結構較體育館輕巧、耐震性更佳，銘賢堂甚至是臺灣現存最大

fig.07：東海大學學生活動中心，修改的配置簡圖。（1958 年 12 月 15 日，陳其寬／繪）

跨度的三鉸拱結構建築。若細看銘賢堂、男餐鋼筋混凝土大樑尾端的細部收頭，明顯可見已不如體育館細膩，男餐的山牆面「磚飾」更是因當時預算困窘而「點到為止」，不似體育館、舊圖書館或銘賢堂的細膩斟酌，但男餐刻意壓低的屋簷卻更融入臺灣炎熱的環境。

　　從學生活動中心的變動，及體育館、男餐、銘賢堂的比較，可見張肇康務實，能微觀調配建築的構造與細部；陳其寬「務虛」，可宏觀掌握建築與環境的關係，兩人的互補性成就了早年東海校園的美好。即便完工後少掉許多景觀，空間略顯生硬，但仍看到張肇康留下四張學生活動中心的照片，想必他終是滿意最後完工的成果。

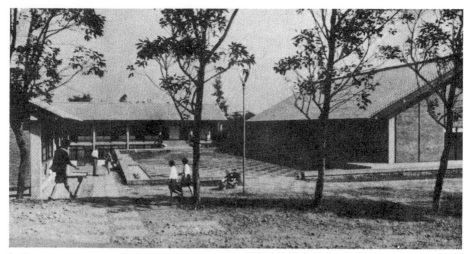

fig.08

fig.09

fig.08：東海大學學生活動中心，南向舊貌。

fig.09：東海大學學生活動中心，銘賢堂舊貌。

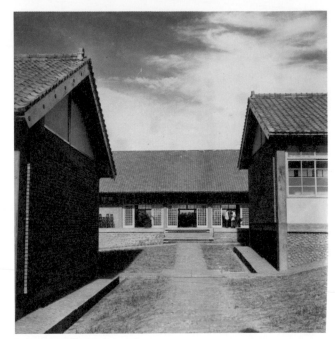

fig.10

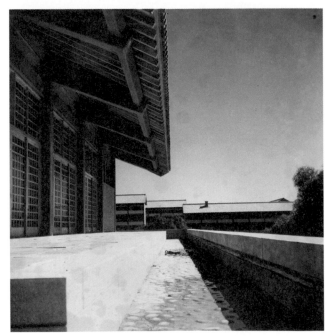

fig.10：東海大學學生活動中心，
西向舊貌。（張肇康／攝）

fig.11：東海大學學生活動中心，
銘賢堂簷下空間舊貌。（張肇康／
攝）

fig.11

後
東海時期

1959 —— 1975

# 抽 象 隱 喻 與
# 現 代 鄉 愁

我父親具多樣天賦。他是建築師、教授、各種
藝術和語言的愛好者、旅行者、汽車狂熱分
子、愛國者⋯⋯。「選擇」成為他人生一項非
常艱難的決定,他必須在每一天中做出決定。
他明顯比別人做了更多的選擇,而且也知道這
些選擇的代價是什麼。[1]

——張雅韻(張肇康長女)

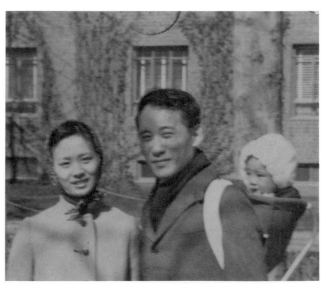

fig.01:張肇康與夫人徐慧明、長女張雅韻在紐約合影。(1968 年)

1　Yayun Chang, "time (tim), -n. the duration of existence", *Chang Chao Kang 1922-1992* (Booklet for Chang Chao Kang Memorial Exhibition), Hong Kong, 1993, pp.42.

# 流離與遊移：1959—1975

　　1959 年 6 月底，美國聯董會決定不再支薪給張肇康，但 7 月到 9 月，張肇康得空仍持續幫忙，主要應是路思義教堂結構系統的確認及隨後的細部設計，但東海體育館整個設計營造及預算控制問題，導致張肇康與聯董會及東海大學校董會產生齟齬，因此中止了張肇康在職業生涯第一階段的建築實驗。

　　目前從正在整修的體育館工程來看，的確可讀出張肇康對工業化後的包浩斯內部核心教育，即藝術與工業化生產如何取得平衡。我們仔細檢視了修建的體育館原始施工圖，發現張肇康企圖以預鑄清水混凝土板來當模板澆灌樑柱，這樣最後可取得樑柱表面的高品質結果，但最後執行的方式未必是如此。檢視現場狀況，發現有部分的表面及邊緣（即板與板間的勾縫）不夠平整，其次是屋頂樑的懸挑端有一嚴重的龜裂處，清晰可見沒有

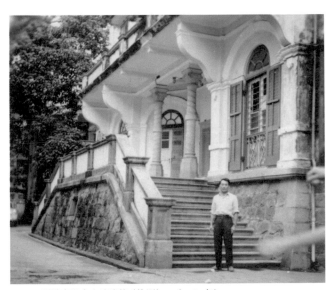

fig.02：張肇康與出生地建築（推測）。（1961 年）

清水混凝土板的痕跡，也就是說，如果是先有預鑄板，再灌樑柱內的混凝土，那一定會產生「三明治」效應，會有一層層的效果，但樑內清楚地顯示，是組搭木模一次澆灌的狀況。

為什麼未按圖施工？其中原因可能是成本太高。首先，臺灣市場規模小，預鑄鋼模成本高，如不能重複大量使用，成本自然無法降低。其次是預鑄清水混凝土板取代木模，並不代表灌漿時就不須外部支撐，再是，為防止預鑄清水混凝土板破損，整個工序都得非常小心，因此必定得增加工期，亦是額外的成本。最後是工人並不熟悉此類工法，也增加施工過程中失敗的風險。

我們發現 1950 年代末同一時間，張肇康的哈佛老師馬塞爾·布魯爾也在法國實驗了類似的預鑄工法，如IBM France Research Center（1958-1962）、Ski Resort Flaine（1959-1962）。布魯爾這兩個作品與張肇康的體

fig.03

fig.03：IBM France Research Center，施工照，布魯爾。（1961 年 6 月）

fig.04：IBM France Research Center，施工照，布魯爾。（1960 年至1962 年）

fig.04

育館約略同時間，自然是受包浩斯影響的周邊人物想各自做出這種帶工業化預鑄的新建築而進行的嘗試。況且據文獻推測，張肇康於 1958 年 7 月前設計完的東海學生活動中心倒傘計畫案，案中所提的倒傘結構，與布魯爾的紐約亨特學院圖書館（1957-1960），都使用了同一結構系統，可見布魯爾對張肇康的影響。

　　1959 年 9 月 4 日，張肇康給聯董會副秘書長福梅齡的信提及，現正接受臺灣有巢建築工程事務所（虞日鎮建築師主持）邀請，設計臺灣大學農業陳列館（1959-1962.5），僅收取微薄的設計費 1.5%（三個月共四百美金），現階段已完成設計，但由於設計過於大膽，目前仍在等待顯猶豫的校長批准[2]。這是張肇康離開東海大學後，第一棟與臺灣建築師合作的作品，也就是說 1959 年 7 月至 9 月的三個月間，他支領聯董會的半薪，同時也為有巢操刀這棟由美援提供經費的建築作品。

　　1960 年 6 月 9 日，張肇康給福梅齡的信再次提到，他於 1959 年 12 月進入甘洺聯合建築師事務所[3]（Eric Cumine Associates）任職[4]。不過奇怪的是，1960 年 2 月，張肇康還設計了位於紐約一商場的時裝店，1961 年還幫同樣是哈佛 GSD 畢業的學長愛德華・拉臘比・巴恩斯 (Edward Larrabee Barnes, 1915-2004) 在德州沃思堡設計了一個尼曼・馬庫斯（Neiman Marcus）購物中心計畫案。也就是說，整個 1960 年，及至少部分的 1961 年，張肇康都還在紐約，並不像他給福梅齡的信上所說的「1959 年 12 月進入甘洺聯合建築師事務所」。或者說，這一兩年都只是兼職打零工的狀態，因為與甘洺合作的多福大廈設計的起始時間亦是 1960 年，表示在這段時間裡，他的很多工作可能是「論件計酬」，屬於合作的模式；再加上，此時張肇康仍未取得建築師牌照，也不得不依附於其他建築師事務所。

2　亞洲基督教大學聯合董事會存放於耶魯大學神學圖書館之往來信函，1959 年 9 月 4 日，張肇康寫給福梅齡的信。

3　甘洺聯合建築師事務所主持人甘洺（Eric Cumine, 1905-2002），出生上海，母親上海人，父親蘇格蘭人，通上海話、廣東話和英文，對自己的歐亞混血兒相當自豪。完成倫敦 AA 建築學院的學業後，回上海創辦了「錦明洋行」從事建築設計。1949 年從上海遷居香港，創辦建築師事務所，設計以大膽破格著稱，是香港業務量最豐、規模最大、員工素質最佳的事務所之一。（資料來源：吳啟聰、朱卓雄，《建聞築蹟：香港第一代華人建築師的故事》，香港：經濟日報出版，2007 年）。

4　同註 2，1960 年 6 月 9 日，張肇康寫給福梅齡的信。

我們從香港屋宇署申請到的三套施工圖（多福大廈、陳樹渠紀念中學與太平行大樓）裡，其中多福大廈找不到張肇康的署名，後兩套則有，表示在多福大廈的設計期間，張肇康仍不是甘洺聯合建築師事務所的正式成員，此時張肇康已近四十歲，未婚。或許這也吻合張肇康於 1992 年過世後，他的學生鄭炳鴻教授等人為他的逝世紀念展所編的展覽目錄中所述。

　　以下，先據其逝世紀念展之目錄中英文年表之記載進行簡述。

5　年表由張肇康紀念特展編輯委員整理，同註 1，頁 43。

1960-61　Associated with Edward Larrabee Barnes of New York on design for department stores and apartments.[5]

　　表示張肇康多數時間仍在紐約，至於這段時間張肇康是不是巴恩斯事務所的正式成員，就不得而知了。

6　同註 5。

1961-65　Returned to practise in Hong Kong with Eric Cumine on modern high-rise office buildings, hotels and apartments design; works also included office buildings in Taipei.[6]

　　這段在甘洺聯合建築師事務所工作的經驗，相對來說較完整，也不算短，張肇康有許多好作品也都在此時完成。

7　同註 5。

1967-72　In partnership with P. Chen & Associates. works included hotels, restaurant, bank buildings, and interior design works; Auto Pub, awarded "Best Restaurant Interior Design" in 1970.[7]

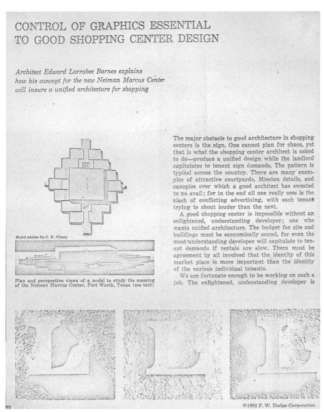

fig.05：尼曼．馬庫斯購物中心計畫案。（1961 年）

在這四到五年間，大女兒出生，一方面至大學同學程觀堯[8] 的事務所工作，一方面也折騰了剛為人父的張肇康——別忘了張肇康的年紀已近五十歲。他在 1968 年 11 月 28 日寫給王大閎的信這麼描述自己的生活：

> ⋯⋯日子過得真快，我們的小女孩雅韻明天就滿兩個月。在美國作父親，除了得成為麵包冠軍外，還得是護士、傭人、廚師的角色。一個晚上要起床好幾次，替孩子換尿布、溫奶瓶、餵奶、清洗奶瓶、採買、處理各種家務、做飯

8 程觀堯（Paul C. Chen），祖籍中山，1946 年上海聖約翰大學畢業後赴美國深造，1949 年在康乃爾大學取得建築學碩士學位，此後一直在美國從事建築設計工作。1962 年在紐約百老匯大街 1515 號成立建築師事務所，獲得廣泛注意，多項設計在美國均被視為經典。1964 年至 1965 年間，程觀堯為紐約世界博覽會設計的中國館，被公認為繼林同棪、貝聿銘等華裔建築師之後的代表人物。（資料來源：百度百科）

9　1968 年 11 月 28 日張肇康寫
　信給王大閎，王守正建築師提
　供。

和母親還不太適合分擔的各式工作。這是孩子
從醫院回來後，頭兩個星期對我們來說最困難
的時刻。我們得在兩次餵奶間，爭取休息時
間。況且事務所的工作亦非常繁瑣……。[9]

從這段話就知道晚年得子的張肇康日子並不好過，
顯然不再是貴族出身的富裕家庭，事事都有人幫著的情
況了。

這段時期，我們目前掌握的作品僅有 1970 年刊登
在《紐約室內雜誌》（*New York Interior Magazine*），且
獲得首獎的汽車酒吧，以及游明國建築師口述位於紐約
皇后區森林小丘（Forest Hills）的中式餐廳東興樓的室內
設計 [10]。

10　訪談游明國建築師，2022 年 2
　月 27 日，地點：P Space 柏森
　松江共同空間，訪談者：徐明
　松、黃瑋庭。

1972-75　Established private practice in New York with
works including for offices and restaurants:
Chinese restaurant "Longevity Palace" awarded
by New York Interior Magazine "Best Restaurant
Interior Design" in 1973.[11]

11　同註5。

關於這段時期，我們訪談了藍之光建築師，他提到
幾項重點，摘要如下：

一、　藍之光建築師、張肇康及范姓建築師在紐約中國
　　　城合租一間辦公室，三人皆無聘請員工。張肇康
　　　多從事室內設計（也因此不必雇用員工），因為
　　　家庭人脈，大多是金融相關的案子。

二、　張肇康考美國建築師執照，全科都過，唯獨「建築
　　　師開業實務」一直都考不過。這科對華人來說有語
　　　言的難度，用字深且有陷阱；按理說，張肇康在
　　　美國生活很久，英文很好，不可能是語言問題，

但張肇康每次都沒寫完。

三、 後不確定何時，張肇康考過美國建築師執照，再去倫敦口試，即可換取香港建築師執照，因此回港獨立開業時，是有執照的。

四、 張肇康晚年時，藍之光建築師去香港探望他，當時張肇康住在家族留下、位在半山區的豪宅，不過看起來很憔悴。張肇康開 HONDA 的車，與他在國外都開跑車有極大的對比，但張肇康仍維持貴族的姿態，把 HONDA 當跑車開（裝扮仍會戴手套等），藍之光建築師見此狀感到心酸。[12]

這段期間，目前未掌握任何作品文獻，包括獲得「最佳餐廳室內設計」（Best Restaurant Interior Design）的中國餐廳長壽宮（Longevity Palace）。

1975 年張肇康重回香港後，展開其生命最後一趟的奇幻之旅：他用精準的包浩斯之眼，跑遍中國大江南北，記錄了中國民居，並與瑞士建築評論家維爾納·布雷澤（Werner Blaser, 1924-2019）[13] 共同出版了《中國：建築之道》（CHINA: tao in architecture，英德出版）[14] 一書。

## 十年心影錄的建築對話

再次整理檔案時，重新發現來自張肇康夫人徐慧明女士保存的一本相片冊「十年心影錄」，封面題註的時間為 1967 年（丁未年）3 月，字為旅港傳統水墨畫家曾后希[15] 所題，相片冊裡保存了張肇康在東海時期到他婚後移民紐約前這段時間的作品。

這個冊子裡的照片在前文作品論述時引用過，但值得注意的是封面上的時間「丁未年」字樣，裡面的確保

12 訪談藍之光建築師，2018 年 1 月 28 日，地點：臺北 becorner cafe G，訪談者：徐明松、黃瑋庭。

13 維爾納·布雷澤，瑞士人，1949 年前往斯堪地那維亞半島拜訪了瑞典重要家具設計師和建築師布魯諾·馬特森（Bruno Mathsson, 1907-1988），以及在芬蘭建築師阿爾瓦·阿爾托（Alvar Aalto, 1898-1976）的工作室實習。1951 年前往美國伊利諾理工學院（IIT）學習建築，參加了攝影課程，首次與密斯接觸，在 IIT 期間還結識許多重要的人：Ludwig Hilberseimer、Walter Peterhans、George Danforth、Daniel Brenne、Gene Summer、Ogden Hannaford、Joe Fujikawa。1953 年前往日本京都，花半年的時間研究日本傳統寺廟與茶室，1955 年出版第一本著作《日本寺廟與茶室》；為此受密斯委託，經六個月密切合作後出版《密斯：結構的藝術》，爾後長期合作出版密斯相關書籍達十多本。不僅如此，也出版其他建築師（如阿爾瓦·阿爾托，以及 Norman Foster、Tadao Ando、Eduardo Souto de Moura 等）、家具和民居建築等類型。截至目前統計，一生共出版 108 本書。（資料來源：維基百科）

14 Chao-Kang Chang & Werner Blaser, CHINA: tao in architecture, Boston: Birkhäuser, 1987.

15 曾后希（1916-1999），字稷，湖南湘鄉人，曾國荃的元孫，性格豪爽，生於富貴之家，卻無紈褲子弟的氣息，淡泊自甘，不慕榮利。曾后希作畫無師承，對於寫畫，無論是人物、山水、鳥獸、花卉，莫不兼精，各盡其妙。他能工筆，也能寫意，其中人物畫為其所擅長，人物畫模仿敦煌壁畫之形象，強而有力的線條，創造出極具特色的個人風格。曾后希的藝術生涯多在國外，如德國、法國、西班牙、義大利、中東、東南亞等。以「中國正統畫派展覽」為名舉辦巡迴畫展，曾獲巴黎市長頒予金章，聲名享譽國際。其作品於 1958 年受邀自港來臺，於國立歷史博物館舉行畫展。（資料來源：https://reurl.cc/Go6m5p）

存了不少這十年來的精彩創作照片，也算是他創作巔峰的黃金十年。雖然說這個階段的多數作品已在前面分析過，但有幾張照片在來回審視後，再次吸引了我們的目光。

其中一張標示 1961 年 12 月 21 日畫的透視圖，看起來有點像銀行大廳，空間大小，類似嘉新大樓一樓租借給銀行的規模，不過嘉新大樓的委託應在 1965 年年底或 1966 年年初，因定稿後的透視圖有張肇康署名，並標註了 1966 年 3 月，所以該透視圖不可能是嘉新大樓。不過從透視畫面來看，銀行大廳中心是一座中間包裹透明、油壓式電梯的螺旋梯，四周圍的每根柱子上半部都挖了三個很大的弧形「槽角」，形成一個較為動感的畫面。

接著請讀者再仔細端詳另一張與嘉新大樓有關的照片。前景是傳統閩南式建築的影像，跟嘉新大樓放在同一個頁面，卻在「十年心影錄」的最後一頁手寫：「陳

fig.06：某大樓大廳，透視圖。（1961 年 12 月 21 日，張肇康／繪）

德星堂，1891 年，光緒十七年」，核對後確實是照片
中的傳統建築：「陳德星堂，位於臺灣臺北市大同區
星明里的陳姓宗祠、古蹟，原位於登瀛書院旁，因（作
者按：日據時期）興建臺灣總督府搬遷至大同區蓬萊小
學旁……。」[16] 張肇康為什麼大費周章，走到徒步十五
分鐘遠的寧夏夜市附近的陳德星堂拍下這張照片？而
且還當一回事地將它妥善保存在「十年心影錄」的相片
冊裡？如果讀者再細看照片中刻意忽略的傳統建築屋
身，只見剪影般的屋頂，背後遠景可能是正在興建中的
嘉新大樓，但細看施工圖，該建築不應是鋼構架，且
在 1960 年代並不普遍使用在臺灣的建築框架上；如是
鋼筋混凝土式的架構，理論上是逐層施工，不應該會先
有一個完整的框架在畫面上。無論是真實的或是畫上去
的，都突顯張肇康在 1960 年代面對傳統的設計策略，
是以較為隱喻與抽象的方式與傳統對話。

最後，相片冊裡有五張香港 CMR 廠辦大樓的照片，

16 資料來源：維基百科「陳德星堂」。

fig.07：相片冊「十年心影錄」封面。

fig.08：陳德星堂與左後方興建中的嘉新大樓。（張肇康／攝）

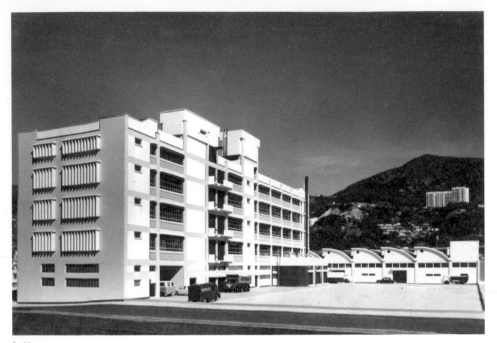

fig.09

fig.10

fig.11

fig.09：香港 CMR 廠辦大樓模型。
fig.10：香港 CMR 廠辦大樓模型。
fig.11：香港 CMR 廠辦大樓完工照。

分別是兩張模型、三張完工後的照片。該作品的手法有點類似陳樹渠紀念中學立面的遊戲，同樣有垂直遮陽板，只是更密集些；也藉由建築構件如柱、樑、欄杆等元素，玩隱喻木構造接頭的抽象皮層遊戲，而這裡則收斂些。

以上案例與他於 1975 年重回香港後產出的作品有所不同，或許英美從 1960 年代中以後的反現代主義思潮，終於也匯成一股力量，影響了香港這個國際化的商業城市，甚而衝擊了 1970 年代末、1980 年代初剛改革開放的中國，即所謂的「後現代建築」。

## 建築語言的執著之路

走筆至此，敏感的讀者一定會察覺到張肇康試圖將他從密斯、布魯爾那裡學到的包浩斯現代性努力嫁接到華人傳統的木構建築上，這條研究路徑從東海時期較為具象、直接的方式，慢慢轉而抽象、隱喻。如果拿他的作品與王大閎的臺大地質館（1963）、臺大法商圖書館（1964）、外交部大樓（1971）等建築相比，會發現張肇康的作品更抽象，傳統的象徵並不容易一眼察覺，得費力地解讀；王大閎則透過一些較圖像化的元素，像遮陽板的造型，訴諸一般大眾的視覺，未必得動用大腦。

在 1960 年代以後，張肇康設計了許多節奏類似布魯爾的預鑄板，除了前述提到的位在 La Gaude 的 IBM France Research Center 與 Ski Resort Flaine 外，還有許多其他實驗。是否張肇康也想透過工業化預鑄構件來與木構造對話？無論如何，這也都是抽象的。就連王大閎那條較為「大眾」的路，都讓他晚年感覺「拔劍四顧心茫然」，更何況是張肇康這個更需要知識來費心解讀的建築語言？

# 臺 灣 大 學
# 農 業 陳 列 館

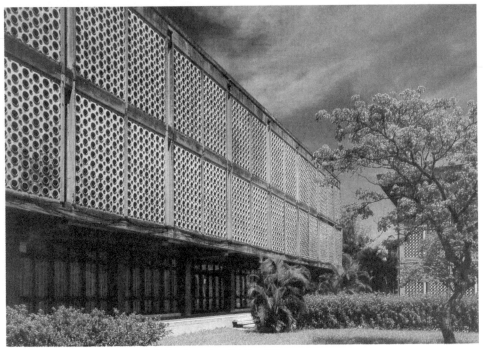

fig.01：臺灣大學農業陳列館，外觀舊貌。(1985 年，陳栢年／攝)

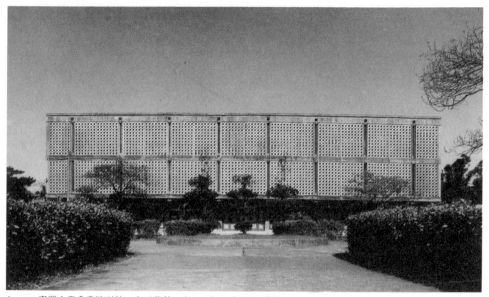

fig.02：臺灣大學農業陳列館，南面舊貌。（1985 年，陳柏年／攝）

　　臺灣大學農業陳列館（簡稱農陳館，俗稱「洞洞館」）是由國民政府於 1951 年到 1965 年成立的「美援運用委員會」所資助興建的。按 1950 年代末最早提出的想法，是拆除基地上不甚雅觀的臨時教室，規劃一個四合院式的文教中心，補齊日治時期椰林大道入口端「學部」特有的中庭式空間。計畫中，環繞此一「內院」的是四棟各自獨立的博物館或推廣館，臨椰林大道的是自然歷史博物館（未建），前面置水池，跨橋而入，有點類似 1957 年、同樣是張肇康設計的東海舊圖書館，空間差別在於舊圖書館的第一進往後推，形成一個大荷花池，頗得華人園林的雅致，而自然歷史博物館前的水池淺且急促，裝飾效果多過於空間效應。東西兩側是農業經濟推廣館（1970）與考古博物館（1963），而北側的農業陳列館（1962）則是最早完成的一棟。

　　農陳館設計啟動的時間是 1959 年 7 月到 9 月間，

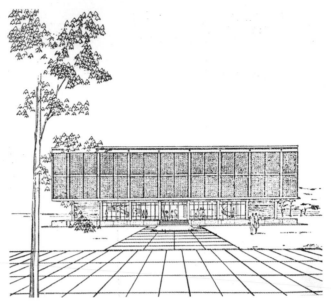

fig.03：臺灣大學農業陳列館，透視圖。

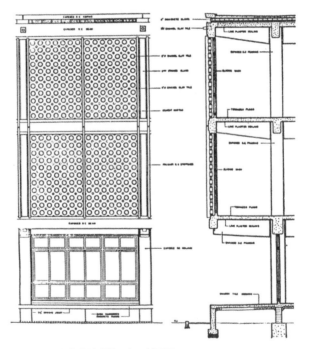

fig.04：臺灣大學農業陳列館，立、剖面圖。

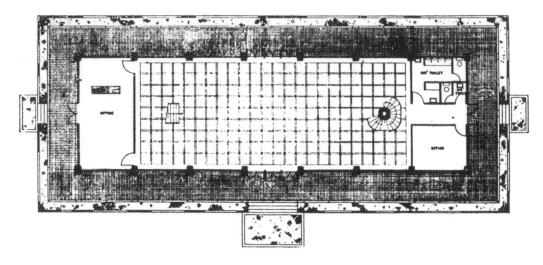

fig.05：臺灣大學農業陳列館，一樓平面圖。

但在前一年，張肇康在東海大學學生活動中心提出的傘
狀結構計畫案，已在上層的各面使用舊圖書館後側中庭
的陶管，就某種層面來說，農陳館是該一做法的修正版
本；而陳其寬在1959年9月完工的東海校長公館有類
似的做法，更奇妙的是，王大閎於1960年的故宮博物
院競圖計畫案也同樣有大把的傘狀結構，這種同門師兄
弟的相互影響絕不是巧合。這幾個方案都可視為在早年
東海第一階段建築語言之後，各自進行的反省結果。

　　農陳館完工後，作品的介紹文字這樣說：「鋼筋
混凝土柱樑（清水）結構，四向伸臂樑承托裝飾性之琉
璃筒瓦花式幕牆。牆底為灰白色，筒瓦有大小兩種，大
者稻黃色，小者葉綠色，均取其象徵意義。幕牆以柱間
分斷，間以同柱寬之半透明紅色壓克力板。牆內裝大型
玻璃拉門。透過玻璃，希圖創造室內較含蓄且富變化的
光影效果。地板裝修材料篤方形紅缸磚圍廊，斬假石臺
階。落地門窗則面以福建漆。」[17] 接著同一篇報導繼續
說：「此作雖為矩形，但格局上不無傳統色彩，如臺基

17 〈作品介紹——國立臺灣大
　學農業陳列館（有巢建築工程
　事務所）〉，臺北：《建築》
　雙月刊第2期，1962年6月，
　頁14-15。

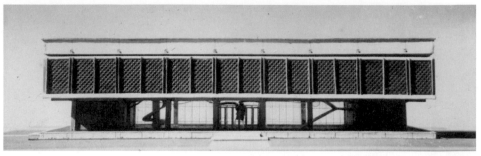

fig.06

fig.07

fig.08

fig.06：臺灣大學農業陳列館，初步方案模型。（張肇康／攝）

fig.07：臺灣大學農業陳列館模型，外觀細部。（張啟亮／製作，徐明松／攝）

fig.08：臺灣大學農業陳列館模型，陶管外牆。（張啟亮／製作，徐明松／攝）

之使用，琉璃之裝飾，紅壓克力長條窗暗示柱子，幕牆櫺鑲暗示支摘窗，厚重屋面下之過渡空間等，建築師在傳統的要求下顯然試圖創造一組新的象徵物，導出現代『中國建築』的語言⋯⋯。」[18] 從報導文字來看，張肇康似乎想擺脫傳統建築更多的圖像（icon），以一個更為抽象的方式來捕捉傳統意象，也難怪日本建築師西澤文隆會這麼評價：「農業陳列館在臺灣現代建築中是細部設計密度較高的一例。」[19]

　　進到農陳館室內，左右兩側不碰觸牆面的獨立樓梯，東側是矩形折梯，西側是螺旋梯，宛如各自在空間獨舞的兩個舞者，在精緻細部設計的襯托下，令人百看不厭。

18 同註 17，頁 15。

19 西澤文隆撰，吳明修譯，〈臺灣現代建築觀後雜感〉，臺北：《建築》雙月刊第 15 期，1965 年 6 月，頁 26。

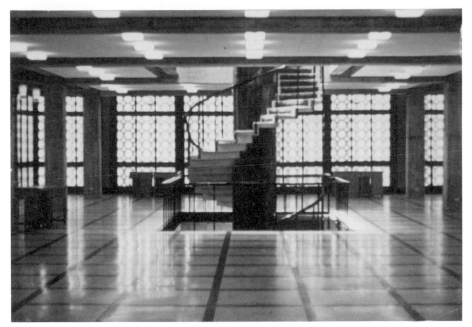

fig.09

fig.10

fig.11

fig.09：臺灣大學農業陳列館，二樓團扇形螺旋梯，舊貌。（張肇康／攝）

fig.10：臺灣大學農業陳列館，陶管與紅色壓克力，舊貌。（張肇康／攝）

fig.11：臺灣大學農業陳列館，寶藍色釉燒排水孔，現況。（徐明松／攝）

fig.12

fig.13

fig.14

fig.12：臺灣大學農業陳列館，黃、綠色釉燒陶管，現況。（徐明松／攝）

fig.13：臺灣大學農業陳列館，黃色釉燒陶管，現況。（徐明松／攝）

fig.14：臺灣大學農業陳列館，隱喻中國傳統朱紅色柱子的壓克力，現況。（黃瑋庭／攝）

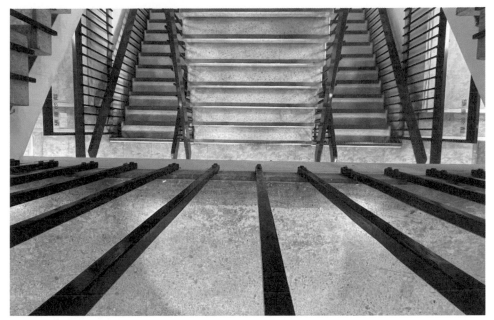

fig.15

fig.18

fig.16                         fig.17

fig.15：臺灣大學農業陳列館，矩形折梯，現況。（徐明松／攝）

fig.16：臺灣大學農業陳列館，矩形折梯，轉折處細部設計。（徐明松／攝）

fig.17：臺灣大學農業陳列館，矩形折梯，扶手與垂直鑄鐵桿件之細部設計。
（徐明松／攝）

fig.18：臺灣大學農業陳列館，團扇形螺旋梯上方格子狀採光罩。（徐明松
／攝）

# 多 福 大 廈

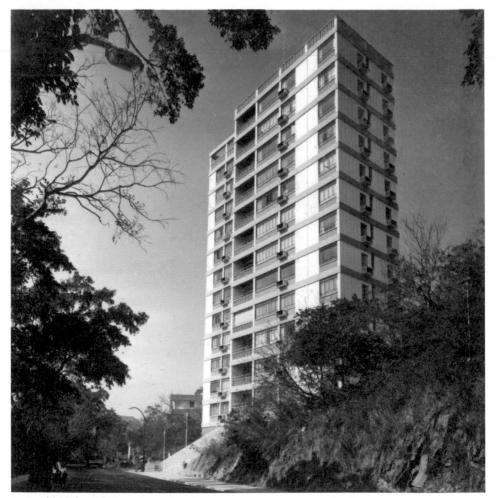

fig.01：多福大廈，外觀舊照。（張肇康／攝）

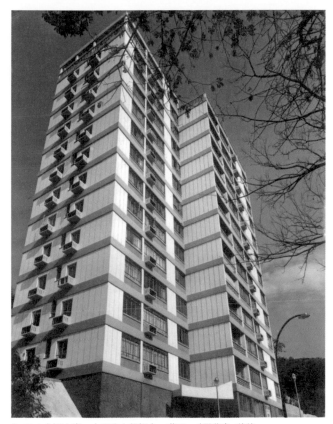

fig.02：多福大廈，由下往上望視角，舊照。（張肇康／攝）

　　多福大廈是張肇康進入甘洺聯合建築師事務所工作後的第一件完整作品，設計時間推測從 1959 年開始，略似打工性質，設計完成後，他就前往紐約巴恩斯建築師事務所工作。多福大廈一直要到 1963 年才真正興建完成，業主是香港九龍巴士創辦人余道生的家族企業多福公司，主席是長孫余啟超先生。

　　基地位於香港島西半山的薄扶林道心光盲人院暨學校的對面，呈狹長形，長邊和薄扶林道平行，建築座落在西北側，東南側是停車場。十二層的大廈，採雁行布局、板牆結構系統，與機能完美地整合在一起。接近鏡

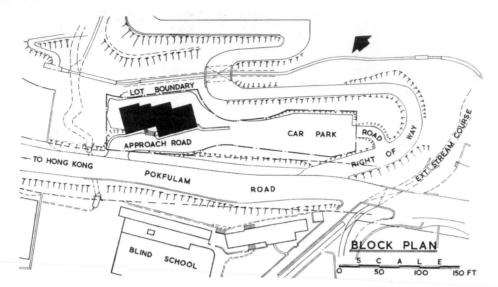

fig.03：多福大廈，配置圖。

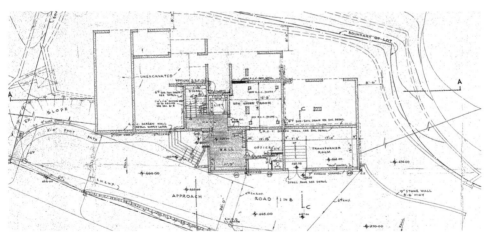

fig.04：多福大廈，一樓平面圖。

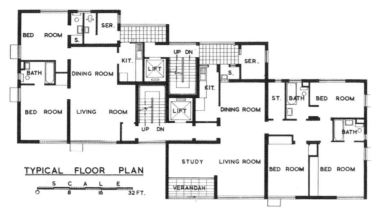

fig.05：多福大廈，標準層平面圖。

像的平面配置；服務核位在中央，電梯和樓梯各有兩組，是主人和備人的使用區分，也有消防考量；出電梯後，視野遼闊，前有海後有山，左右各一戶，西北側較大，東南側較小[20]。平面俐落簡潔，公私界定分明，客廳和主臥景致好，可眺望銅鑼灣。

　　主入口的部分，西南側錯開的區域與從薄扶林道轉進住戶的車道剛好迎來一個 L 形的空間，張肇康在轉角處巧妙地安置了一個轉四十五度的入口，入口雖小，卻由階梯、雨庇和花圃共組精彩的畫面。約有著一百二十度折角的踏階崁入，呈現一個梯形的平臺，踏階一側與牆面直接碰觸，一側與類梯形的花圃靠攏，花圃再與牆相接，而上方的雨庇也是不規則。有趣的是，最外側以一曲面作收，整體造型構成雖有些複雜，卻與車道有著和諧的對話，是一個帶有巴洛克韻味的入口意象，或許也跟後文將提到的紐約時裝店有著異曲同工之妙。

20 "12-storey block breaks from mirror pattern", *Far East architect & builder*, vol.17 no.6, Hong Kong, April 1963, pp.77.

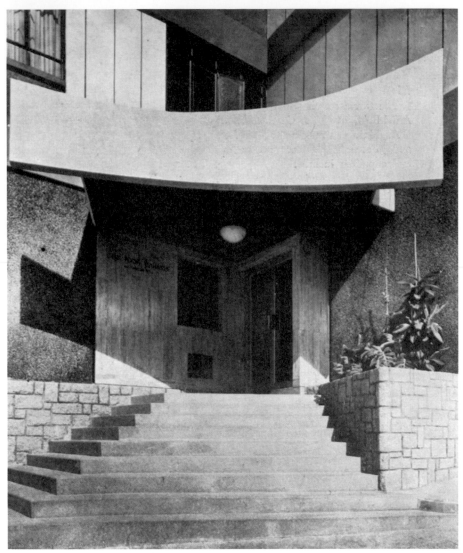

fig.06：多福大廈，入口雨庇，舊照。

fig.07：多福大廈，入口材料交接的細部
設計。（黃瑋庭／攝）

　　值得一提的還有材料交接的細部設計。因地勢之
故，正面與背面落差約一層樓，一層外牆材質是帶有錯
落孔洞的露骨材，攪和的石頭帶有米白色，靠近入口上
兩階臺階後，下方開始出現類粗石砌牆，直到雨庇交接
處改換義大利洞石，並在露骨材和洞石之間向內凹，貼
兩排畫龍點睛的墨綠色方形小口馬賽克，非常細膩精緻。

　　1950、1960 年代，依香港戰後特殊的建築條件來
看，多福大廈外觀並無過多裝飾，與入口那一小處律動
精緻的空間比較的話，立面保持典型的現代主義精神，
不過張肇康還是在素樸無瑕的立面偷偷安置了巧思。立
面以灰色微微突出的橫向樑帶消解高聳建築對都市的壓
迫，外牆是白色調，每隔約二十英寸有著深色垂直分割
線，這個寬度成為整個立面的基本節奏，所有的開窗皆
以此為模矩，窗戶依照機能需求上下錯落；至於陽臺屬
內凹空間，則不在此模矩的邏輯裡。另外，臥室窗下皆
設計凸出的冷氣放置空間，口字形側邊則打開三道矩形
的開口以利散熱，剛好置放於灰色的樑帶上方，明顯帶
有木構造的象徵意味。

# 時 裝 店 室 內 設 計

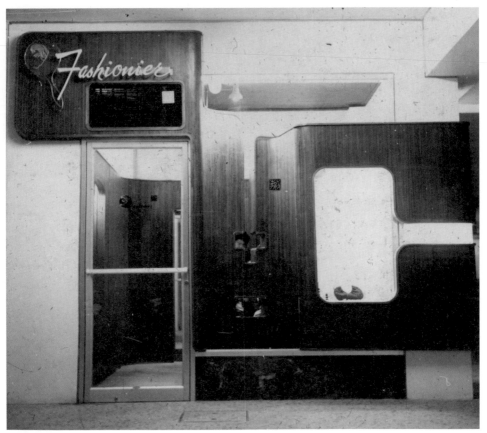

fig.01：紐約時裝店，入口。（張肇康／攝）

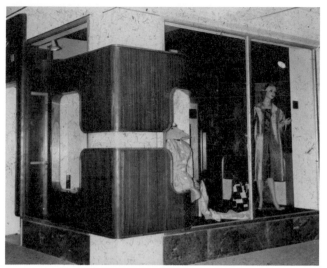

fig.02：紐約時裝店，轉角展示空間。（張肇康／攝）

fig.03：紐約時裝店，入口細部設計。（張肇康／攝）

這個隔牆滑入商店內部，形成一個可展示精緻珠寶、粉盒等的旋轉展示櫃。旋轉展示櫃安置在桌子高度處，分為三個部分：兩個朝向拱廊，一個轉入商店，成為結帳付錢的桌面。下面，連接到同一軸，是一個「旋轉木馬」式的儲存空間。帽子、雨傘、人體模型等大件物品置放於大展示區，可通過桌子前面的孔洞或角落的隱形門進入。[21]

21 文章名稱："Lana cheung's ACCENT ON DÉCOR: A Tiny Little Shop In A Big, Big Arcade"，原出處未尋獲，資料由 Michelle and the HKU team 提供。

　　張肇康進行室內設計時，他體內浪漫的細胞便會湧現，從此案到汽車酒吧、香港 Harbour Hotel Night Club 皆是如此。尤其是商業的室內空間，一般都是短暫的，感官刺激大於文化意圖，以藉此博取商業利益，因此自由狂放的巴洛克或裝飾藝術（Art Deco）的裝飾線條更為適合。反之，建築要在歷史的積澱中存在甚久，少說幾十年，多則上百年，它必須承載較多的文化或政治

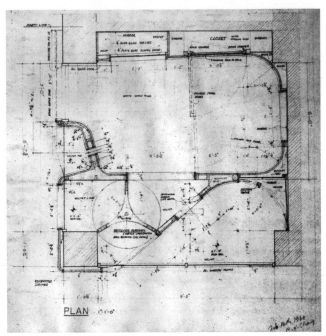

fig.04：紐約時裝店，施工用平面圖。（1960 年 2 月 16 日，張肇康／繪）

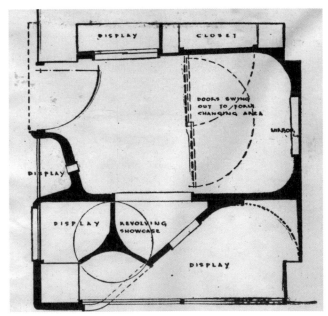

fig.05：紐約時裝店，平面圖。

使命，這時張肇康就會嚴肅對待。這也是為什麼我們認為他是「搖擺在包浩斯教誨與華人文化中的浪漫主義者」。

張肇康應該是在巴恩斯建築師事務所工作期間，受託為位於紐約一商場的時裝店進行室內設計，施工圖上繪製的日期是 1960 年 2 月 16 日。這是一間約三坪左右的轉角小店面，在高租金、高競爭的紐約商場中，如何成功吸引顧客的好奇心，又要滿足業主獨一無二的品牌識別、銷售和收納等功能，便是這個案子的核心。

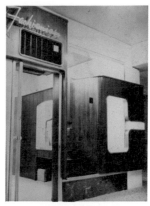

fig.06：紐約時裝店，入口與室內展示空間。（張肇康／攝）

時裝店幾乎將三分之一的空間作為展示使用，以一個非常流動的木作線條整合不同機能，曲線巧妙地持續流動至外側，包裹轉角柱後，再順勢轉入另一個展間，試圖打破可能圍限空間的框架，並解決柱子阻斷小店門面的問題。這樣一個律動的巴洛克式空間，宛如一個有著嚴密組織的珠寶盒式空間，裡面門扇的旋轉機械裝置及細節的圖案都有義大利建築師卡洛·史卡帕（Carlo Scarpa, 1906-1978）建築語言的味道。史卡帕被建築史家塔夫利（Manfredo Tafuri, 1935-1994）形容為「像一位極欲表達的拜占庭匠師，不經意地活在 20 世紀，使用著今天的書寫方式來呈現古代的真理」[22]，沒想到在遙遠的東方也找到一位作品詮釋者，而史卡帕在義大利的幾位追隨者，其作品看起來都沒有張肇康的時裝店來得有魅力。

fig.07：紐約時裝店，展示空間。（張肇康／攝）

22 Manfredo Tafuri, "Due «maestri»: Carlo Scarpa e Giuseppe Samonà", *Storia dell'architettura italiana, 1944-1985*, Torino: Einaudi, 1986

# 陳 樹 渠 紀 念 中 學

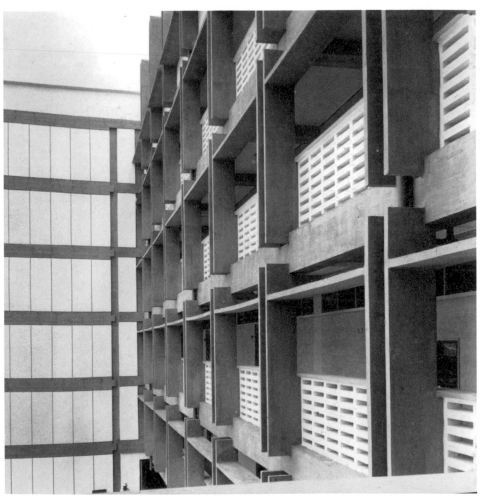

fig.01：陳樹渠紀念中學，遮陽板舊貌。（張肇康／攝）

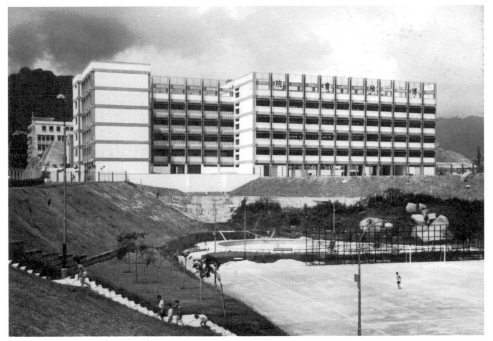

fig.02：陳樹渠紀念中學，南面舊貌。（張肇康／攝）

　　陳樹渠紀念中學位於香港九龍塘又一村達之路與石竹路交會處，最早是 1963 年 8 月 C.K. Law 創設的「博雅書院」（Bernard College），校舍六層樓，教室占五層，可容納 3,240 名學生。該作品可能是張肇康第一個在立面部分實現 PC 預鑄遮陽板的工程。

　　校舍由兩個 L 形組成，形成兩個一大一小的ㄇ字形，除了有利建築交叉通風外，並增加錯開廊道的趣味。建築短邊臨達之路，長邊臨石竹路，也是學校的主入口，東側一層挑空作為遊戲場，西側為人行入口。進大廳，背後軸線上有半圓形、下凹的戶外劇場，由於此處地勢較低，建築師巧妙地以此取代使用昂貴的擋土牆，同時也成為學校核心的空間。當然整棟建築物最有趣的設計，還是在立面遮陽板或沒有遮陽板的地方所進

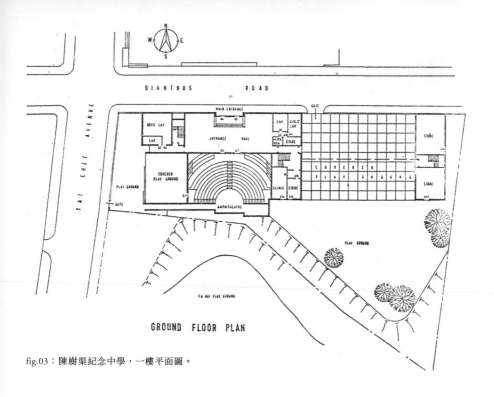

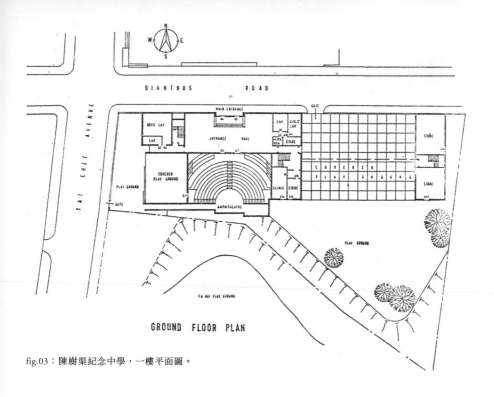

fig.03：陳樹渠紀念中學，一樓平面圖。

行的抽象隱喻之木構榫接遊戲。首先建築師在需要開窗的地方安置 8 公分左右的水泥原色的 PC 預鑄遮陽板，多數都是寬約 326 公分、高約 288 公分的 H 形，橫跨在兩根柱子間，H 形跟 H 形間有 24 公分左右的「縫隙」，必要時未來可安置管線。比較特別的是，張肇康在南北兩側的廊道外也安裝預鑄遮陽板，按理說廊道已有足夠的退縮，再加上是南北向，理應不需額外架設遮陽板，估計還是考量整個立面的節奏所需。進一步細讀，遮陽板安放的邏輯是垂直桿件在柱子或投影柱的位置兩側，而垂直桿件上下剛好吃進樑（或投影樑）16 公分左右，這個看起來些微複雜的描述也有其合理性，因為預鑄板總得卡鎖或安放在支撐它們的結構體上。

最後我們得解決幾處過去從未被留意的細節。首先是東北側陰面轉角靠短邊的立面，近北側走廊處，有

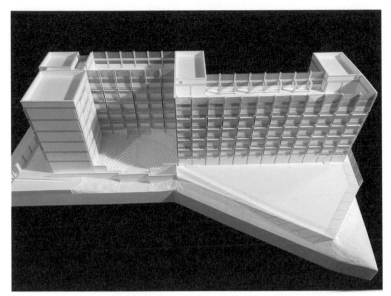

fig.04

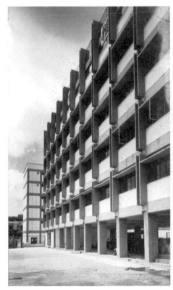

fig.05

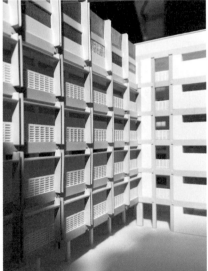

fig.06

fig.04：陳樹渠紀念中學模型，南面鳥瞰。（張啟亮／製作，徐明松／攝）

fig.05：陳樹渠紀念中學，南面舊貌。（張肇康／攝）

fig.06：陳樹渠紀念中學模型，北面。（張啟亮／製作，徐明松／攝）

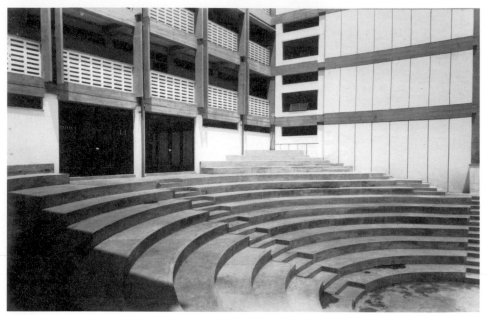

fig.07

fig.08

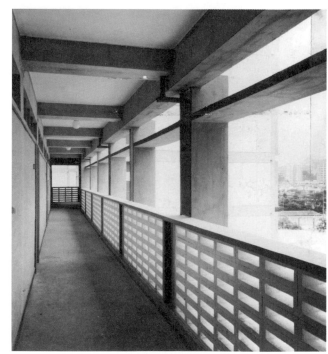

fig.09

fig.07：陳樹渠紀念中學，下凹戶
外劇場舊照。（張肇康／攝）

fig.08：陳樹渠紀念中學，樓梯現
況。（徐明松／攝）

fig.09：陳樹渠紀念中學，廊道舊
照。（張肇康／攝）

fig.10

fig.11 fig.12 fig.13

fig.10-12：陳樹渠紀念中學，立面榫接 Type 1、2、3。（黃瑋庭／攝）
fig.13：陳樹渠紀念中學模型，立面遮陽板與榫接。（張啟亮／製作，徐明松／攝）

一退縮的柱位（並未與真實柱寬符合）及水平樑寬度的
變化與停頓，且柱位左右樑線高度並不一致，即左邊是
正常的，而右邊少掉下面 16 公分。當然，這個邏輯得
回到有遮陽板時來探討，也就是說，有點像是遮陽板記
憶的殘留，右邊較矮的樑高自然是來自北側遮陽板覆蓋
掉 16 公分的樑所產生的線腳延續，至於樑刻意留下單
邊的「榫頭」，在某些角度上可與北廊道外成排的遮陽
板產生一種木構造公母榫接的意象。再就是同一中庭的
西北角，有同樣的邏輯，只是因碰到廊道端點的開口，
再加上開口兩側都有柱子，所以左右各有一個榫頭。前
兩項都是建築物陰角處的處理，最後就是多處陽角的處
理，清楚地在兩側都留下榫頭，但上半部又接續而過。
張肇康這種細膩繁衍並帶有「矯飾風格」（mannerism）
的細部做法，令人瞠目結舌。

# 太 平 行 大 樓

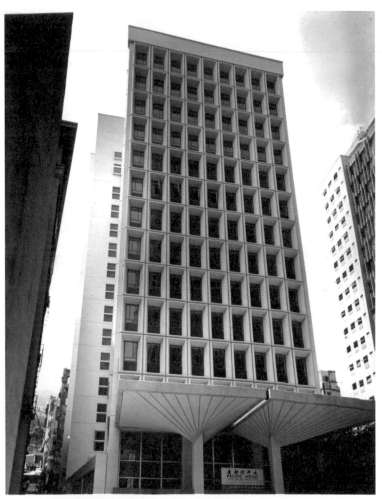

fig.01：太平行大樓，舊照。（張肇康／攝）

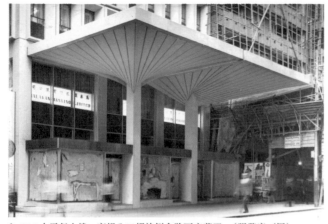

fig.02：太平行大樓，商場入口螺旋倒傘狀雨庇舊照。（張肇康／攝）

「太平行大樓……座落在一個梯形的基地上，面積為 5,743 平方英尺，東北面與皇后大道中主幹道相望，在東與一條小路泄蘭街交界。它的西北邊界與另一座正在建設的多層街區相連。」[23] 該建築完工後，發表在 1965 年 4 月 *Far East architect & builder* 時，只有甘洺聯合建築師事務所及項目主導建築師 Stanley Kwok（郭敦禮，1927-）的署名。這個狀況也同樣發生在陳樹渠紀念中學上，即發表時不見張肇康的名字，但施工圖上下卻有張的署名，這自然與張肇康當時沒有建築師執照有關。

23 "Pacific House, Hong Kong", *Far East architect & builder*, Hong Kong, April 1965, pp.48.

郭敦禮是張肇康在上海聖約翰大學建築系的學弟，因此在事務所裡，他們兩人被編在同一個設計小組中，自然是由有執照的建築師領軍。不過從後來郭敦禮的執業生涯來看，他比較是一位成功的開發商，多是處於策略的執行面，而非著力於建築設計。我們今天從語言風格及細部控制來判斷，推測太平行當屬張肇康所操刀設計的作品，殆無疑慮。

太平行的平面組織非常嚴密緊湊，底層是臨主要幹道的店面，樓上辦公室入口則退在泄蘭街的一側，設計師有意將垂直管道間集中，並將臨街的量體單一化，好

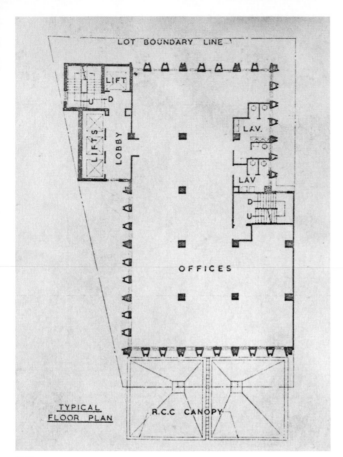

fig.03

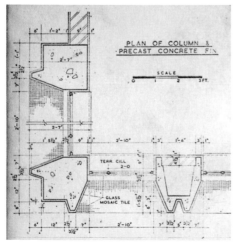

fig.04

fig.03：太平行大樓，標準層平面圖。

fig.04：太平行大樓，幕牆細部設計圖。

fig.05

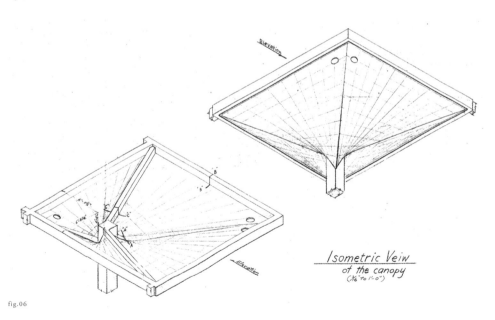

Isometric Veiw
of the canopy
(⅜" to 1'-0")

fig.06

fig.05：太平行大樓，張肇康與螺旋倒傘狀雨庇。（1964 年 8 月）

fig.06：太平行大樓，螺旋倒傘狀雨庇軸測圖。

fig.07

fig.08

fig.09

fig.10

迎來他接下來的立面布局。今天綜觀整個設計，最動人的還是辦公室樓層外牆「預鑄」單元所形成的節奏與優雅畫面，從施工圖上審視單元的細部設計，做法類似東海體育館以預鑄 PC 板當模板，來澆灌形塑單元框架，差別只在於張肇康事先讓預鑄板貼上了玻璃馬賽克。外牆沒有柱子的地方，就僅包覆外殼，留下可安置空調設備的中空部位。有趣的是，由兩把偏心螺旋倒傘結構組成的入口雨庇，優雅地挺立在未來將熙熙攘攘的皇后大道上，辦公樓每個單元框架內的窗框刻意每隔一層即變換垂直桿件，造成往上錯動延伸的律動感。或許那種感覺可抽象地與華人傳統的古塔層疊之意象相連結，這部分我們也在張肇康的瑞士好友維爾納・布雷澤的著作《東西方的會合》（*West Meets East: Mies Van Der Rohe*, 1996）一書中，可看到類似的東西方影像對照。

fig.07：太平行大樓，電梯門廳，舊照。（張肇康／攝）

fig.08：太平行大樓，辦公室入口與電梯通風井，舊照。

fig.09：太平行大樓的律動感，與華人傳統的古塔層疊意象有所連結。圖為泉州開元寺鎮國塔。（黃庄巍／攝）

fig.10：IBM France Research Center，施工照（局部擷取），布魯爾。（1961年 6 月）

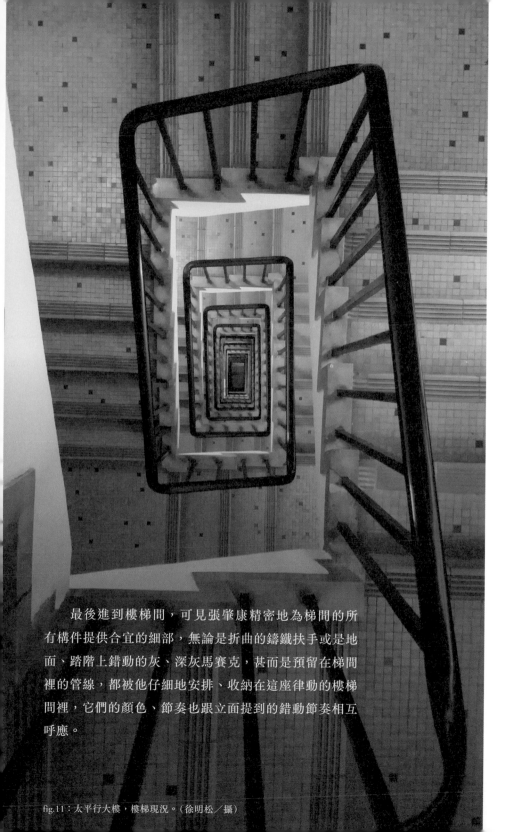

最後進到樓梯間，可見張肇康精密地為梯間的所有構件提供合宜的細部，無論是折曲的鑄鐵扶手或是地面、踏階上錯動的灰、深灰馬賽克，甚而是預留在梯間裡的管線，都被他仔細地安排、收納在這座律動的樓梯間裡，它們的顏色、節奏也跟立面提到的錯動節奏相互呼應。

fig.11：太平行大樓，樓梯現況。（徐明松／攝）

# 九 龍 塘 別 墅

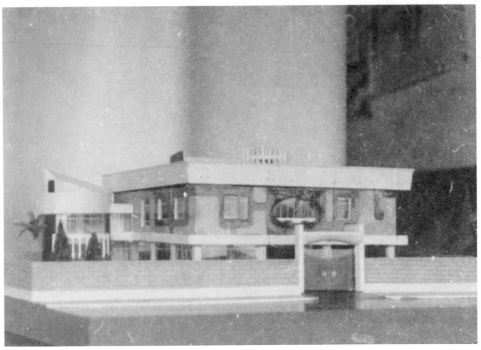

fig.01：九龍塘別墅，東南向外觀模型。（張肇康／攝）

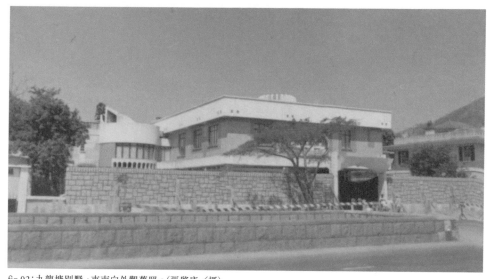

fig.02：九龍塘別墅，東南向外觀舊照。（張肇康／攝）

　　九龍塘別墅是張肇康保存的相片簿「十年心影錄」
裡的作品，共有兩張模型照和三張完工照，香港資深建
築師龔書楷建議我們可以往九龍塘或九龍城一帶搜尋，
不料在 Google Map 的地毯式搜索下，找到位於九龍塘
窩打老道 131 號的這棟兩層樓豪華別墅。香港屋宇署保
存的建築和結構圖記錄的送照時間，是從 1962 年 11 月
到 1963 年 5 月；而九龍塘別墅在「十年心影錄」裡被
安置在 1966 年完工的香港德明中學之後，及 1967 年完
工的臺灣嘉新大樓之前，加上照片下方顯示「9.66」，
估計是完工不久後拍攝的，亦即 1966 年 9 月。1998 年
4 月起，已改為曾被傳媒評為師資最佳學校的優才（楊
殷有娣）書院（G.T. [Ellen Yeung] College）九龍塘分校，
但原建築已面目全非了，殊為可惜。

　　從送照時間推測，九龍塘別墅的設計時間和太平行
大樓差不多，但兩者設計風格卻天差地遠，是截至目前
為止張肇康最早也最具表現性的建築。造型上帶點高第

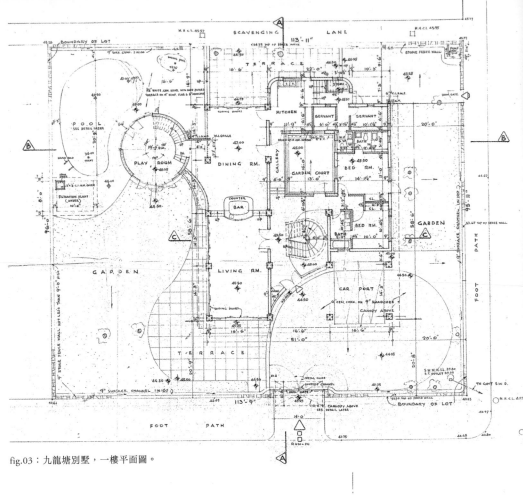

fig.03：九龍塘別墅，一樓平面圖。

fig.04：九龍塘別墅模型，俯視。
（張肇康／攝）

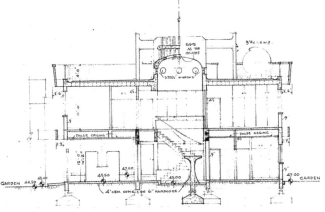

fig.05：九龍塘別墅，剖面圖。

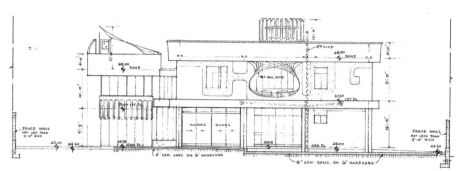

fig.06：九龍塘別墅，東向立面圖。

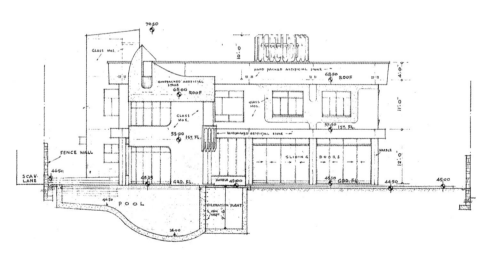

fig.07：九龍塘別墅，南向立面圖。

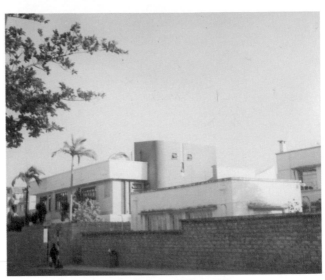

fig.08：九龍塘別墅，西北向外觀舊照。（張肇康／攝）

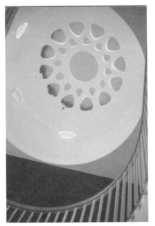

fig.09：九龍塘別墅，室內樓梯扶手與桃形穿孔天花板。（張肇康／攝）

（Gaudí）式的「怪誕」，和表現性同樣強烈的紐約時裝店與汽車酒吧那種既前衛又復古的調性不同，九龍塘別墅顯得更為「有機」。要不是張肇康還保存了幾張照片，加上我們努力不懈地在 Google Map 上搜尋，很可能就無法有效地掌握細節，並深入討論作品。總之，九龍塘別墅是張肇康創作多元性的另一個面向，或許是成長於國際化香港和上海的緣故，折射出一種東西文化「混血」的狀態，和陳其寬秉持中庸、無為的文人氣息相差甚大。

九龍塘別墅的一樓到三樓，分別從動到靜、公共到私密，從娛樂性空間、家庭生活區到屋頂花園。平面組織上，雖隱約有九宮格的影子，卻非王大閎自宅內濃濃的東方情調，而是接近西式的空間。進門處有一座令人驚豔、富巴洛克韻味的 U 字形樓梯作為空間核心，剖面上具有漂浮上升的古羅馬萬神殿意象，屋頂上方桃形穿孔的天花板及圓洞側光，亦如同教堂的穹頂。

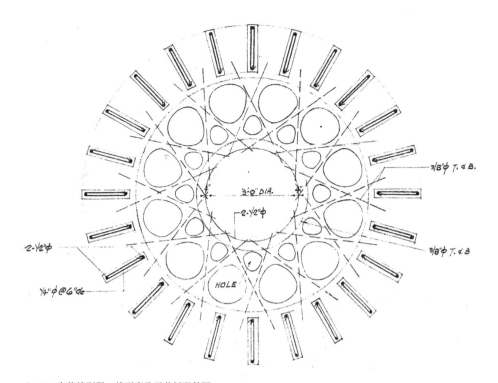

fig.10：九龍塘別墅，桃形穿孔天花板配筋圖。

　　九龍塘別墅的設計密度極高，窗的四周「勾勒」了
大片連續性的裝飾，並襯托了建築入口正上方的橢圓形
窗，頗有新藝術運動（Art Nouveau）的況味；懸挑打斜
的女兒牆是日本 1950、1960 年代常見的做法；圍牆大
門上方頂棚的處理方式，則讓我們想起了後來張肇康為
蔡柏鋒建築師事務所操刀的新豐高爾夫俱樂部的屋頂，
這種類倒傘結構的做法是設計師不斷求新求變的實驗結
果。

# 嘉 新 大 樓

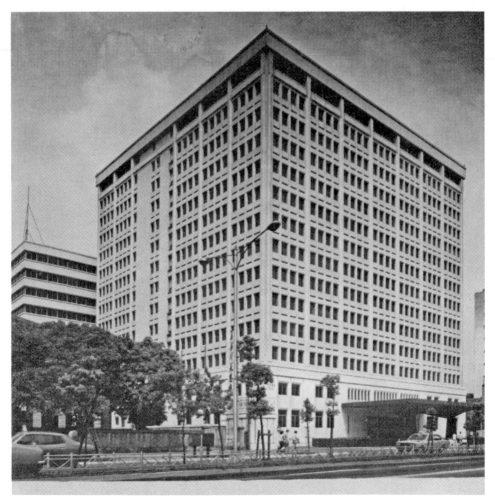

fig.01：嘉新大樓，外觀舊照。

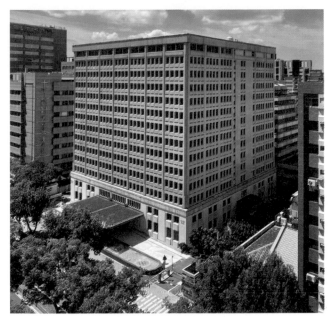

fig.02：嘉新大樓，外觀現況。（徐明松／攝）

嘉新大樓位於臺北市中山北路二段，是一座十五層樓高的鋼筋混凝土辦公樓，業主是嘉新水泥公司，完工後，他們自己使用一樓、夾層、二樓和頂層，其餘樓層開放對外租用。當時嘉新頂樓就有一家來自香港的賈老闆夫婦所開設的「藍天西餐廳」，並延聘來自瑞士的楚謀（Trummer）先生擔任行政總主廚兼外場經理，一度門庭若市，人潮川流不息。

嘉新大樓規模大，尤其是臨街的面寬上，所以張肇康在策略上退縮量體，以維持一個觀看的合宜尺度。整棟建築皆以六公尺寬的跨度，長寬七乘七個跨度組成平面。三樓以下是一個完整的正方形平面，三樓以上為取得辦公空間更好的通風採光，而變成一個背面朝西的ㄇ字形平面。

到底張肇康是如何組織嘉新大樓的立面？首先，

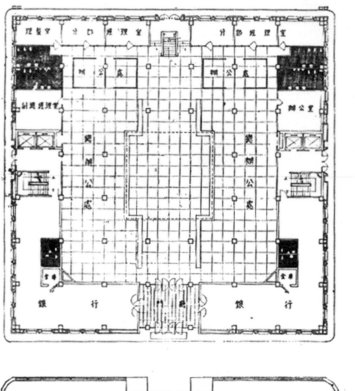

fig.03：嘉新大樓，一樓平面圖。

fig.04

fig.05

fig.04：嘉新大樓模型，正面與入口偏心倒傘狀雨庇。（張啟亮／製作，徐明松／攝）

fig.05：嘉新大樓模型，入口偏心倒傘狀雨庇俯視。（張啟亮／製作，徐明松／攝）

fig.06：嘉新大樓，入口偏心倒傘狀雨庇現況。（徐明松／攝）

建築物是傳統三段式，即一、二樓（含夾層）共同形成
的基座、三至十三層的屋身與女兒牆所象徵的屋頂，而
十四層則類似屋頂下斗栱等簷下的過渡空間。其次是，
在基座入口仍有兩把偏心的螺旋倒傘，占據了近三個跨
度寬的立面，跟香港太平行大樓相比，顯得較為雄壯威
武，呼應了整棟建築的基調。再者是張肇康給了一個同
樣有預鑄企圖心的立面，但最後仍無法成功實現。

　　如果我們從今天完工的嘉新大樓仔細端詳，儘管
立面細節有著預鑄的刻痕並不合理，但撇開此點不論，
還是會發現張肇康是一位魔法設計師。他在建築立面上
總隱藏許多不易察覺的機巧，像立面單元刻意用線腳
勾勒出的窗臺，整片看時，頗有華人木構造椽子斷面的
意象，亦有點類似我們抬頭看傳統建築時，檐下總有密
密麻麻的椽子奔馳而來的感覺，再配上兩把倒傘所隱喻
的傳統廊下空間，整個立面籠罩在抽象召喚傳統的氣氛
中。

　　立面各元素間相互調合，也各自流暢，完美扮演了

fig.07：嘉新大樓，基座外觀細部。（徐明松／攝）

fig.08：嘉新大樓，浮雕式的外觀，具節奏感。（徐明松／攝）

各自的角色。像表面貼義大利洞石的基座，明顯以深刻的線腳彰顯自身的高貴與厚重，而貼有象牙色花紋矩形小口馬賽克的「屋身」，除了窗邊內凹的細節外，明顯凸出的柱位帶動整個樓層至女兒牆底端。更令人驚訝的是，在背面ㄇ字形的中庭裡，中庭西側（正背面）與南北兩側中庭的立面是不同的，細細對照，能發現張肇康在西側立面與東側正面玩一個對偶錯動的遊戲，前面曾提到過「屋身」的柱子都是外凸，只有中庭西側是內凹。再者，這面的開窗律動與線條分割也明顯與它處不同，仔細比對後，張肇康並未更改窗了的位置，而是調整上下的切割線，形成飾板，在造型上形成視覺的錯動感。

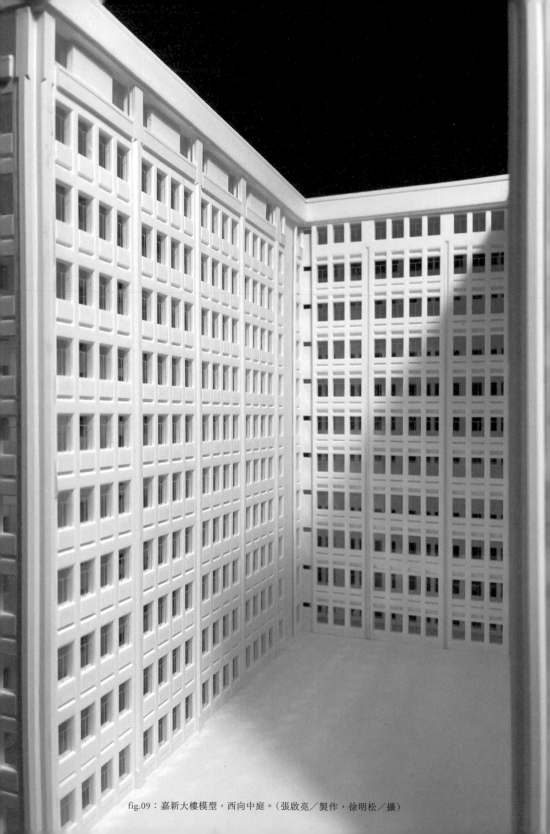

fig.09：嘉新大樓模型，西向中庭。（張啟亮／製作，徐明松／攝）

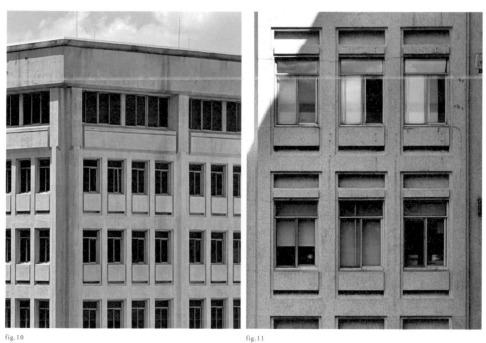

fig.10

fig.11

fig.10：嘉新大樓，多數立面分割。（徐明松／攝）

fig.11：嘉新大樓，西向中庭立面分割。（黃瑋庭／攝）

# 士 林 牧 愛 堂

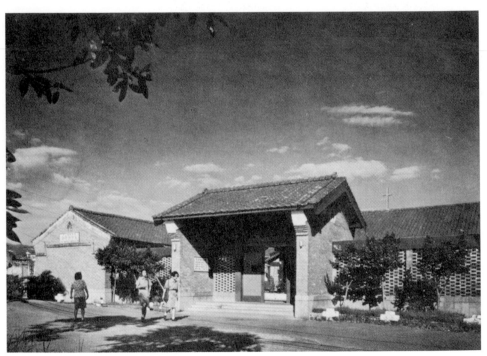

fig.01：牧愛堂，外觀舊照。

fig.02：牧愛堂，自室內望向入口，現況。（徐明松／攝）

　　1966 年，張肇康離開甘洺聯合建築師事務所，成立自己的工作室，期間曾受上海聖約翰大學的學弟沈祖海邀請，設計臺北士林聖公會牧愛堂。沈祖海與臺灣聖公會一直保持良好的關係，從高雄的聖保羅教堂（1965，陳其寬、沈祖海）到牧愛堂，以及位在淡水聖約翰科技大學內的降臨堂（1970-1973），皆由沈祖海承接業務。堪可玩味的是，這個時期的張肇康已擺脫東海大學時期的設計風格，完成多棟「現代」的建築，為什麼牧愛堂卻回到類似東海大學第一期工程那樣較古典的建築形式？因此猜測可能是業主的意向。不過也有弔詭處：1965 年聖公會就已接受聖保羅教堂使用前衛的雙曲拋物面造型，十多年後的降臨堂亦是具雕塑感的建築，為什麼與聖保羅教堂差不多時間的牧愛堂卻回歸古典？實際原因目前尚不得而知。

　　牧愛堂位在今臺北士林區中正路 509 號，基隆河尚未截彎取直時，座落中正橋的西側，離百齡橋亦不遠，地段佳。根據「臺北百年歷史地圖」收錄的 1967 年航照圖顯示，當時基地附近一眼望去皆為農田，僅有基隆河西側有些聚落，三合院式的牧愛堂顯得很接地氣。至

fig.03

fig.04

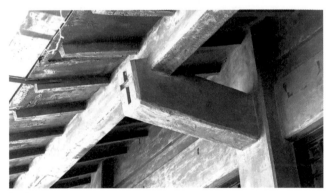
fig.05

fig.03：牧愛堂，簷下空間現況。（徐明松／攝）

fig.04：牧愛堂，出挑樑與屋頂搭接的細部設計。（徐明松／攝）

fig.05：牧愛堂，出挑樑斷面細部設計。（徐明松／攝）

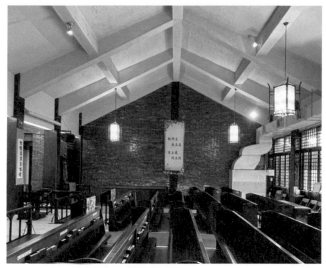

fig.06：牧愛堂，室內現況。（徐明松／攝）

於 1974 年的航照圖中，可見教堂東側多了一棟矮房，南翼和北翼建築也向東擴建，可能是分兩期工程執行。隨著基隆河截彎取直，牧愛堂的入口硬生生被墊高約半層樓高，破壞了原有的空間感和禮制。

fig.07：牧愛堂，門環細部設計。（徐明松／攝）

牧愛堂的空間組織很有趣，傳統三合院軸線的端點是正廳，在此作品中則是教堂的祭堂，且符合西方祭堂配置東方的原則；另外，西方教堂多是深邃的縱向，牧愛堂則因應融合華人傳統空間的習慣，改為水平，因此在牧愛堂做禮拜，感覺上與神職人員更親近。

牧愛堂的教堂結構接近東海銘賢堂的做法，而正背面的懸臂樑改由柱子出挑，非室內大樑的延伸，並在斷面刻上十字架的符號；南北兩翼廂房較似東大附小，較大的差異是，廊道是獨立出來的鋼筋混凝土結構、綴上木構造的裝飾。整體來說，牧愛堂的比例和細部做法都更接近華人傳統，可見張肇康離開東海大學後，一直在思索外界對早年東海「日本氣」的看法，漸漸開創出一條屬於自己的路。

# 新豐高爾夫
# 俱樂部計畫案

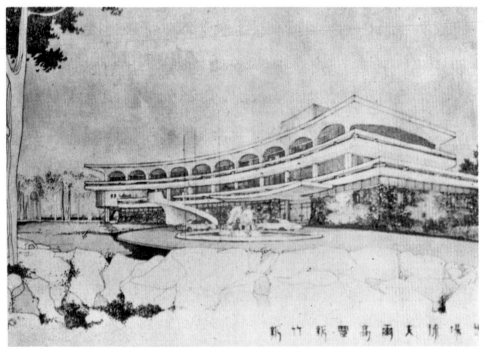

fig.01：新豐高爾夫俱樂部計畫案，透視圖。

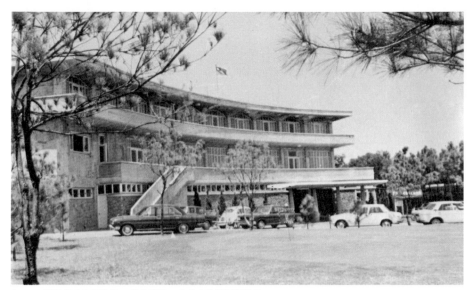

fig.02：新豐高爾夫俱樂部，落成舊照，多處未按原設計執行。

　　新豐高爾夫俱樂部位於新竹縣新豐鄉上坑村坑子口
104 號，由北往南，在新竹工業區下交流道，沿臺一線
新興路南行，至康樂路右轉，再順行松柏林路不久，左
邊即是。俱樂部位於離海不遠的小山坡上，建築物呈弧
形，內弧為入口迎賓面，外弧視野擴張，可鳥瞰碧草如
茵的球場。

　　這個作品據黃景芳建築師告知，當時張肇康參與甚
多，再經現勘後，初步判斷是出自張肇康的創作無誤，
尤其是底部的一座樓梯及建築整體的結構系統，都可看
出 1960 年代極具實驗性的建築手法。整個 1960 年代，
張肇康在港臺兩地持續奔波忙碌，過著遊牧的生活，據
說當時他可是炙手可熱的設計師，許多建築師事務所都
想請他幫忙，或操刀手上的建案，或主持競圖。新豐高
爾夫俱樂部就是他在沈祖海建築師事務所認識的小老弟
蔡柏鋒建築師獨立開業後，過去協助處理的案子。

　　從早年一張張肇康定案的透視圖對照後來興建完工

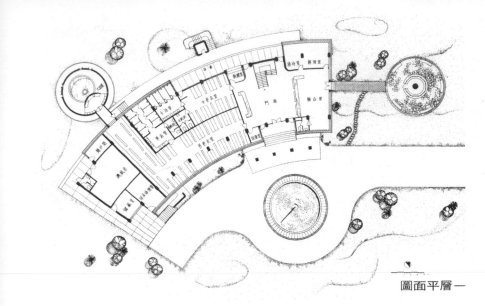

圖面平層一

fig.03：新豐高爾夫俱樂部計畫案，一樓平面圖。

的老照片，可看出多處未按原設計執行，譬如說原設計頂樓的倒傘狀結構所撐起輕巧的「頂棚」，感覺非常流暢與通透，各層廊扶手兩段式做法也較為細膩柔順，還有正面左側樓梯呈螺旋狀，前面有圓形水池，入口雨庇為懸挑無支撐，且明顯地折曲向上，所有這一切皆交織成與弧形流動有關的共奏。目前僅北側逃生梯可以讀出張肇康慣用的手法。

　　建築物座東朝西，四周圍環繞的廊道可產生遮陽擋雨的效果，有趣的是，前述提到頂樓的倒傘狀結構搭配頂樓連續的拱形牆，讓人想起早年臺灣殖民時期的「白堊迴廊」式的洋樓，不過這棟建築還是高明許多，因為相鄰的倒傘狀結構，遠看自然形成拱形牆面，洗淨了殖民建築的嚴肅官僚氣息。另外最北側有一座服務性樓梯，施工頗為精緻，尤其是樓梯底部誇張且具節奏的雕刻性，不得不讓人想起張肇康在臺灣大學農業陳列館留下的那座矩形梯。

fig.04

fig.05                    fig.06

fig.04：新豐高爾夫俱樂部，樓梯現況。（徐明松／攝）

fig.05：新豐高爾夫俱樂部，樓梯現況。（徐明松／攝）

fig.06：新豐高爾夫俱樂部，樓梯細部設計。（徐明松／攝）

# 汽 車 酒 吧
# 室 內 設 計

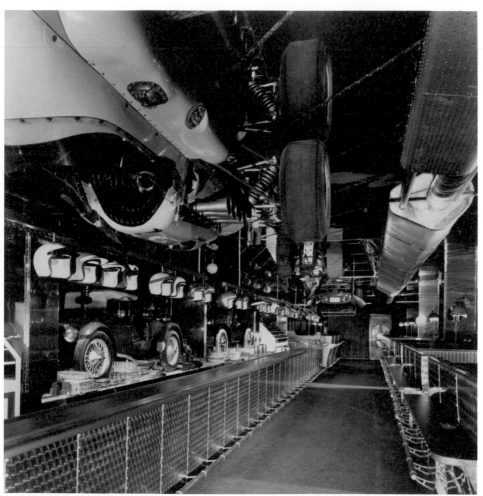

fig.01：紐約汽車酒吧，吧檯區一景。

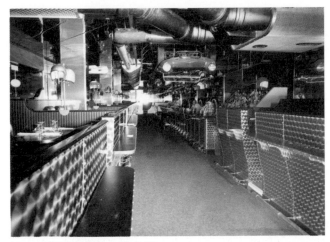

fig.02：紐約汽車酒吧，吧檯區一景。

fig.03：紐約汽車酒吧，入口走廊。

　　1967 年，張肇康和徐慧明女士結婚，舉家遷居紐約，與大學同學程觀堯合作，案子的類型包含酒店、餐廳、大學、銀行和室內設計。其中張肇康負責的汽車酒吧（Auto Pub）「在 70 年代被《紐約室內設計雜誌》評定為紐約室內設計首獎，其設計氣氛被形容為車迷之天堂」[24]，張肇康大女兒雅韻便形容父親是位「汽車狂熱分子」[25]。許多建築大師同樣對汽車著迷，如柯比意、葛羅培斯、王大閎等，汽車至今仍是工業化進程的重要表徵，它是極致和精密的工業產品，柯比意認為可將汽車的大量化、系統化生產比擬為建築，進而提出「住宅是居住的機器」的口號，在他早年的設計裡，有許多空間組織、家具安排、造型線條都和汽車有關。

　　前文討論過的 1960 年紐約時裝店室內設計，就已看到驚人的機械裝置和流線空間，這間汽車酒吧當然也毫不遜色——張肇康嫻熟地翻轉空間的慣性界線，入口走廊帶點 Art Deco 的裝飾藝術，又像跑道的線條，快速地流動至牆面和天花，展現他在麻省理工學院輔修視覺設計的經驗。進入吧檯空間，視覺極具震撼，是空間

24 *Chang Chao Kang 1922-1992* (Booklet for Chang Chao Kang Memorial Exhibition), Hong Kong, 1993, pp.23.
25 同註 1。

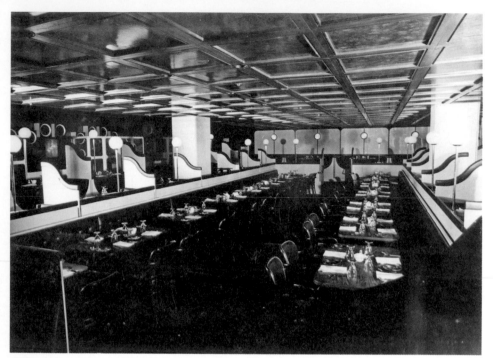

fig.04：紐約汽車酒吧，用餐區一景。

的高潮，多臺古董車倒掛在天花，彷彿一臺臺汽車從入口奔馳到這裡，大夥興奮地把酒狂歡似的；吧檯後方也放置了兩臺，還有汽車引擎般的管線、安全帽燈罩等點綴，果真是車迷的天堂！至於用餐區，再回到 Art Deco 風格，感覺上平靜許多，皮革椅子和曲型的車門隔板，令人聯想到宛如置身在舒適的座艙聊天。

　　汽車酒吧是一件奔放的室內設計案，既展現了設計師內心狂野不拘的一面，同時更見到作者收納降服形式的功力。

沉潛時期

1975 —— 1992

「禮失求諸野」：尋找與確認來時路
《中國：建築之道》與布雷澤
以 現 代 之 眼 審 視 民 居

# 「禮失求諸野」：
# 尋找與確認來時路

仰視現代建築的角度開始，通過反覆實踐，再
親身深入體驗民居而提倡「上承古代傳統智
慧，下接當下人文景觀」的脈絡，並屏除國際
主義或任何樣式，希望藉著本土文化土壤革新
固有形式主義的桎梏。[1]

——鄭炳鴻

## 重回故土的考察與探索

1975 年，張肇康接受香港新世界集團[2]創辦人之
一楊志雲[3]的邀請，離開紐約，回港參與集團房地產開
發計畫，集團旗下的物業、酒店營運、基建服務及百貨
等，都是他的業務範圍[4]，對張肇康來說，是不可多得
的機會，有點類似早年貝聿銘參與紐約齊肯多夫房地產
集團的經驗。不過以張肇康對設計的堅持與完美追求的
個性，這種充滿妥協與媚俗的資本主義市場遊戲，恐怕
不是他能適應的。

1972 年，張肇康在紐約已取得美國建築師執照並
開業，1975 年來自新世界集團的這個邀約有點突然，
讓張肇康措手不及，但又不想失去機會，此時 53 歲的
張肇康，有一對年紀尚小的女兒，夫人徐慧明女士（以
下簡稱師母）也在紐約有自己的工作及生活圈，因此當
張肇康匆匆回港履任新職時，家人並未同行，隨後兩
年，等香港這邊安頓好，也確認師母在香港有合適的工
作，家人才回港團聚[5]。

不過開業對不善交際應酬的張肇康來說，的確是一

1 鄭炳鴻，〈與張肇康的師生
緣〉，《建築師》第 570 期，
2022 年 6 月，頁 112。
2 世界發展有限公司（New World
Development），簡稱新世界
集團，1970 年由鄭裕彤博士、
何善衡、楊志雲等人創立，
1972 年在香港聯合交易所掛
牌上市，其後逐步發展成為植
根香港的大型發展商，現為香
港恒生指數成分股之一。集團
的業務包括物業、酒店營運、
基建服務及百貨等。新世界發
展有限公司在中國積極參與多
種業務，成為最大的外商直接
投資者之一。截至 2017 年 12
月 31 日，集團資產總值合共
4,681 億港元。（資料來源：
維基百科）
3 楊志雲（1916-1985），出生
於廣東省中山市石岐南門。少
年時與其長兄在石岐天寶、利
貞、金城等金鋪及匯通銀鋪從
事金融業。抗戰勝利後，到香
港開設景福金銀珠寶鐘錶店，
繼而創辦美麗華酒店，又在啟
德機場、海洋公園等地開設餐
廳。1980 年代後，還將美麗
華酒店旅業拓展到深圳蛇口、
美國舊金山、紐約、夏威夷等
地。由於銳意創新，事業不斷
發展，遂成為香港金融界、旅
業界巨富。（資料來源：百度
百科）
4 電訪徐慧明女士，2021 年 4
月 3 日，訪談者：徐明松、黃
瑋庭。
5 同註 4。

個得面對的問題，因此回港初期有位合夥人，專門幫他打理對外事務，張肇康則可專心做設計，這也是為什麼早年張肇康在與沈祖海、虞曰鎮、蔡柏鋒、甘洺合作的時期，都有留下好作品，因為背後有事務所的團隊為他處理繁雜的行政事務。

據訪談香港大學退休教授龍炳頤[6]得知，張肇康是於 1984 年前後在前老闆甘洺的推薦下，進港大建築系兼職教書[7]，也可能是這個機會，讓他藉教學之便，帶港大建築系的學生多次進出中國各省分的偏遠鄉村，實地考察並測繪、記錄重要的民居建築。從後來出版的《中國：建築之道》一書來看，多數照片都是由好友維爾納‧布雷澤拍攝，學生幫忙測繪，然後在張肇康的監督底下完成。據港大建築系教授鄭炳鴻[8]告知，在 1987年出版之前，大家都還在催促張肇康完成該書最後的手稿，或許此時張肇康一則忙於業務，二則身體已大不如前[9]，這樣的一本建築論述，還是需要大量的心力方可完成。關於該書內容，我們在隨後的章節再仔細討論。

## 獨立開業期：1975-1992

討論張肇康在 1975 年到香港獨立開業以後的作品，並不是一件簡單的事，雖然師母保留了大量的設計圖紙，也由港大鄭炳鴻教授掃描，但單靠零亂、不完整的圖紙，還是不易分辨哪些是實施執行的方案，哪些只是設計構想。尤其是改革開放後，進入中國各大城市設計的賓館或香港廣東一帶的房地產項目，都無法確切知道哪些是已執行完成，或僅在設計構想階段。而且這段期間也偶爾會與香港建築師事務所合作，如甘洺（布力徑路豪宅，1977-1980）、李梁曾（九龍嘉林邊道公寓，1978，已拆）等，但很可能張肇康都只做設計，簽證仍

6  龍炳頤（Lung, David P.Y.），香港註冊建築師、香港大學建築學榮譽教授，從事鄉土建築、文物保育及世界文化遺產等研究領域，其教學及研究為國際關注。其畢業於美國奧勒岡大學，獲建築學學士、建築學碩士、文學碩士（亞洲研究）學位，之後於美國教學與執業，1978 年回港工作。過去三十多年來，龍炳頤一直致力於社會及公共服務，不斷推動香港的城鎮規劃、城市更新、文物保育、教育、老人與青少年等服務。龍炳頤與張肇康於香港大學共事，曾與張肇康、維爾納‧布雷澤一起帶學生調研中國傳統民居。（資料來源：「團結香港基金」官網）

7  訪談龍炳頤教授，2017 年 11月 14 日，地點：香港大學餐廳，訪談者：徐明松、黃瑋庭、張海盟。

8  鄭炳鴻（Chang, Wallace P.H.），曾受教於張肇康，就讀港大二年級的夏天（約 1985 年），參與張肇康和龍炳頤教授共同計畫的中國傳統民居調研，包含福建、麗江等。大三時，因生病休學一年，因緣際會到張肇康建築師事務所幫忙，除了協助《中國：建築之道》外，亦參與事務所的工作，如西安與廣東的旅店設計。工作之餘，張肇康也常與鄭教授分享身邊故事與建築觀點等。1992年張肇康過世後，鄭教授協助策劃「張肇康紀念特展」（Chang Chao Kang Memorial Exhibition）。

9  電訪鄭炳鴻教授，2021 年 4月 2 日，訪談者：徐明松、黃瑋庭。

由上述的事務所執行；或者也與貝聿銘合作（新寧大廈，1979-1982，已拆），卻找來司徒惠當香港駐地建築師。以上都說明了張肇康只做設計，不處理行政事務。

　　總的來說，張肇康開業後，並未建立一套有制度的事務所運作模式，再加上回港後最初合作的夥伴驟然去世，也打亂了張肇康建立工作制度的夢想。所以今天看到的這些圖紙，可以確認張肇康充滿熱情的設計能量，卻可能在現實世界遭遇困難。以下我們僅就兩個張肇康晚年在大陸的賓館作為討論對象，希望未來有其他的學者或研究生願意對張肇康後期的作品投入更多的研究。

　　討論這兩個作品之前，另有兩件在香港的作品也值得留意，像 1984 年完工的九龍雅仕酒店，雖是兩層樓的小酒店，但房間單元的手法類似西安阿房宮賓館，整個平面的律動帶了點巴洛克風格。還有 1983 年 Harbour Hotel Night Club 的室內設計案，該作品已繪有非常詳實的大樣圖，看來勢在必行，從室內各處細部來看，裝

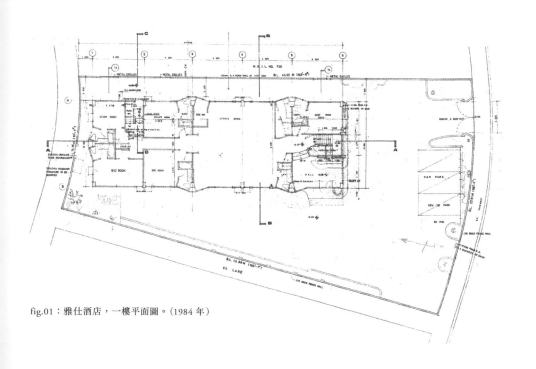

fig.01：雅仕酒店，一樓平面圖。（1984 年）

fig.02：Harbour Hotel Night Club，平面圖。(1983年)

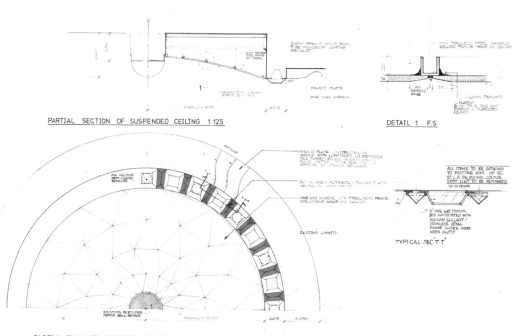

PARTIAL SECTION OF SUSPENDED CEILING 1:125

DETAIL 1 F.S.

PARTIAL PLAN OF SUSPENED CEILING 1:125

fig.03：Harbour Hotel Night Club，天花板平面圖。(1983年)

fig.04：Harbour Hotel Night Club，室內牆面圖案設計圖。（1983 年）

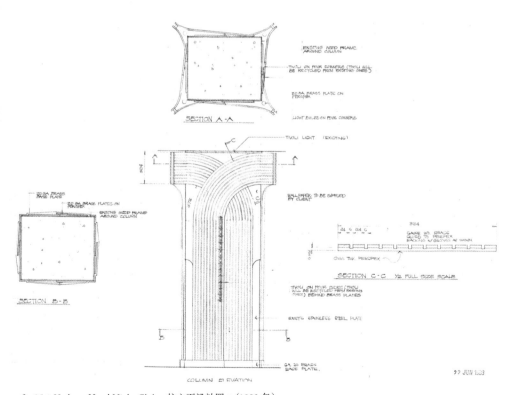

fig.05：Harbour Hotel Night Club，柱立面設計圖。（1983 年）

飾線條則明顯帶有新藝術運動的傾向。雅仕酒店現況已部分修建，查看香港的 Harbour Hotel，裡面也沒有類似的遺留，看來在快速變動的商業城市中，這種汰舊換新是一種宿命。

## 從龍湖賓館擴建計畫案到
## 西安阿房宮賓館計畫案

首先談論的是 1985 年在汕頭特區的龍湖賓館擴建計畫案，從目前留下的十一張設計圖中，看得出張肇康仍然在設計上維持一定的水平；不過龍湖賓館的現況已完全不是這麼一回事，是根本未建，還是已被拆除改建，皆無法確定。據香港建築師龔書楷的訪談，提到張肇康在晚年有許多在大陸的案子都做了設計卻拿不到錢，最後還發生設計被盜用的狀況[10]。總之，該計畫

10 訪談龔書楷建築師，2017 年 11 月 12 日，地點：香港富東海鮮飯店，訪談者：徐明松、黃瑋庭、張海盟。

四至六層客房平面圖　比例尺 1:100

fig.06：汕頭特區龍湖賓館擴建計畫案，標準層平面圖。（1985 年）

<center>東立面 1:200</center>

<center>南立面 1:200</center>

<center>西立圖 1:200</center>

fig.07：汕頭特區龍湖賓館擴建計畫案，東、南、西向立面圖。(1985 年)

案最有趣之處仍在於它的立面處理，我們在轉角打弧的L形標準層平面上讀到幾個有趣的訊息：首先是兩側的收邊都是斜的量體，其次是兩種不同大小的房間單元形成不同的開口節奏，最後是簡單的立面加入他擅長的表面皮層遊戲，頓時讓可能無聊的立面活潑了起來。關於「兩側收邊是斜的量體」，這是一種可以增加深度、甚而產生透視感的做法，讓立面增加多層次的變化，再加上L形轉角的弧面，也讓原先只有兩種尺寸開口的立面因視覺的觀看方式而變幻無窮。最後在窗與窗之間刻意形成的倒ㄇ字形皮層，更豐富了整體立面的律動。

再者是 1986 年的西安阿房宮賓館，是一座規模不算小的酒店計畫案，同樣也不確定該方案到底有沒有付諸實現。不過從現有的十五張設計圖來看，裡面有一兩張立面幾乎已細到是大樣施工圖了，顯見在該方案上，張肇康的確花了不少時間。從該賓館的設計中，可讀出他晚年的歷史主義傾向，這自然是受到當時潮流的影響，可以想像業主方希望有一棟代表西安盛秦的阿房宮式建築，來滿足外國旅客浪漫的異鄉情愁；張肇康應是在業主這樣的期待下被召喚來完成使命，因此建築師也只能妥協借用後現代歷史主義的語法，來完成業主的期待。我們從檔案資料編號「HKU_0110」中的不同房型單元及它們所形成的立面，可看出張肇康對形式的精準掌控。如果再細看編號「HKU_0109」的標準層平面，看上述的房型單元怎麼分配在樓層的位置上，再看他如何平衡整體造型，就會知道儘管是後現代主義建築，張肇康也沒放棄對細部的執著。估計當年西安市政府如果接受張肇康的方案，並以他的要求完成建築，相信是所費不貲，以中國改革開放初期的經濟狀態，應是無法承擔這樣的工程費用。

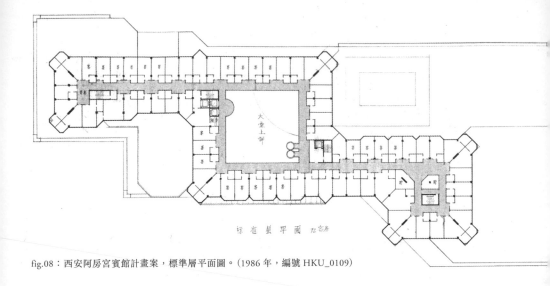

fig.08：西安阿房宮賓館計畫案，標準層平面圖。（1986 年，編號 HKU_0109）

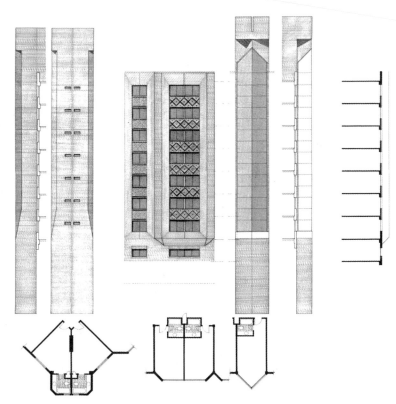

fig.09：西安阿房宮賓館計畫案，房型單元及立面圖。（1986 年，編號 HKU_0110）

fig.10：西安阿房宮賓館計畫案，局部立面圖。（1986 年）

# 《中國：建築之道》
# 與布雷澤

與傳統建築持續不斷的對話中，研究目標得以產生——起初是日本傳統建築，之後是華人傳統建築——目的是在西方現代理念和實踐的發展過程中發掘與東方建築的親近性，不僅想確定這種演化的可能，還想知道其局限性。在密斯的作品中，這種關聯可以看成是一種構成原則，這種原則在東方建築中也常見，當抽絲剝繭後，東方建築清晰的結構和獨特的簡約感，著實令人著迷，而且值得效仿……。[11]

……密斯收藏了大量的東方哲學書籍，其中包括孔子和老子的著作。此外，他與萊特（Frank Lloyd Wright, 1867-1959）和雨果·哈林（Hugo Häring, 1882-1958）（哈林為西方人了解東方建築的方法鋪設了一條通道）之間的往來也同樣對他產生影響。再者，他與深諳東方哲學的專家格拉夫（Karlfried Graf Dürckheim, 1896-1988）之間的交流，也進一步強化這種影響。當時格拉夫應密斯之邀，在德紹的包浩斯講學。我們從密斯為數不多的理論著述中，實在很難找到明確的證據來說明密斯的想法直接源於中國或日本。但是，在1937年密斯即將啟程赴美之前，華人建築師李成寬（作者按：應為李承寬）曾前來拜訪，據說密斯當時承認自己受到了華人哲學的影響。[12]

——維爾納·布雷澤編著，《東西方的會合》

11 維爾納·布雷澤編著（1996），蘇怡、齊勇新譯，《東西方的會合》（*West Meets East: Mies Van Der Rohe*），北京：中國建築工業出版社，2006年4月，頁30。（原譯文多處不通順，故部分潤飾，以增可讀性。）

12 同註11，頁6。

## 維爾納 · 布雷澤

　　深入分析《中國：建築之道》一書前，應該先談談該書的另一位作者布雷澤。或者說，了解了布雷澤，可多少窺探那一代華人建築師為什麼特別鍾情於密斯的建築語言；不過也別誤以為是王大閎、陳其寬、張肇康等建築師受到布雷澤影響才注意到密斯，因為在王大閎1941年哈佛研究所的畢業設計中就明顯可讀到密斯的影響，此時布雷澤高中都尚未畢業。或許如同布雷澤在《東西方的會合》一書中針對書名所作的解釋：

> 若因書名的標題被理解成密斯的建築直接來自
> 於東方建築理念的話，就誤解了標題的原意。
> 標題應這樣來理解，即東方和西方的理念在
> 密斯的思想和建築中相遇，就如同處在十字架
> 的交叉點，並各自發展出十分相似的內容。在
> 「東西方的會合」這一標題下，暗示著一個機
> 會，在眼下這個崇尚技術、動盪不安且行色
> 匆匆的競爭世界裡，幾乎已經被遺忘了──不
> 期而遇的機會。它需要開誠布公、耐心守望、
> 自願傾聽，還需要不帶任何偏見的判斷。它的
> 目標是──也有可能是它的結果──共有的靈
> 感，由共享而得來的果實以及因差異導致的豐
> 富。東方和西方的思想互相接近，由此而產生
> 的影響在密斯的作品中體現得最明顯……。[13]

13 同註11，頁106。

　　因此我們也可以倒過來說，華人建築師透過自己創作，在密斯的作品中也讀到與自己文化的親近性，剛好布雷澤一生藉由系列著作恰如其分地扮演了橋樑般的角色，讓東西方在極致的現代建築語言中相遇。

因此布雷澤在張肇康一生中始終扮演著特殊的角色。出生於瑞士巴塞爾（Basel）的布雷澤，是家具設計師、建築師、攝影師、專欄作家，也是阿爾瓦·阿爾托（Alvar Aalto）、密斯及中國、日本傳統建築的「研究者」，一生出版了上百本書，著作甚豐。不過從學經歷資料及出版書籍的內容來看，他並不是一位論述型的學者，至少不是透過文字論述。布雷澤高中畢業後，在巴塞爾製作櫥櫃的家具公司當了多年的學徒，大約二十五歲，1949 年左右，前往芬蘭阿爾托的工作室實習。在那裡，他學會了現代家具的構造組成，晚年他在接受訪談時這麼說：

14 Sandra H. Yborra & Álvaro Solís, "Entrevista a Werner Blaser. Parte I", 06/04/2019, from:https://www.tccuadernos.com/blog/entrevista-a-werner-blaser-parte-i/.（原文摘自 *ART*（*Architectural Research Tribune*）第 1 卷，2015 年 12 月 7 日、8 日以及 2016 年 1 月 19 日、20 日的訪談。本處中文由作者譯）

> 我前往芬蘭的阿爾托工作室，主要原因是阿爾托的設計一直保持對自然的「純淨狀態」。從這個意義上來說，這種用深刻尊重自然的態度來處理木材的方式，讓我特別感興趣：沒有技巧。像阿爾托一樣，我也關心細節的處理。在那裡，我開始留意構件之間的連結，專門研究各式「榫頭」的接合方式，這成為我未來研究的重要組成部分。[14]

## 伊利諾理工學院（IIT）

1951 年，布雷澤再次啟程前往美國，選擇伊利諾理工大學的設計學院就讀，剛開始選修攝影，後來也攻讀建築。第一次碰到密斯，是在一個特殊的因緣下：

> 我在密斯於芝加哥市中心的公寓舉辦的一次討論會首次見到他。那時我對東方文化很感興趣，因為我認識了一位來自上海的女孩（作

fig.11：木構造的榫頭，布雷澤設計。

者按：指Billy，中文名為張抱極，張肇康的小妹）並成為好朋友，她是IIT密斯的學生。同時，他的哥哥（作者按：指張肇康）在美國東海岸（哈佛大學設計研究生院，GSD）與葛羅培斯學習。在他們兩個人的支持下，我開始了關於東方建築的研究。一天下午，她邀請我到密斯家中參加其中的一次討論會，……氣氛非正式，在某個時候我和密斯交換了幾句話。日後，一天下午，我參加了密斯的設計課，是公開的課程，大家都可以參加並聽取各自的評論。密斯抽著雪茄坐著，每個人站著。他看了我的設計大約十分鐘，然後停在一個對他來說根本不對的細節。他問我是否可以向他提供更多信息，但那一刻我什麼也沒做。[15]

15 同註14。

這段回憶非常有趣，因 1948 年到 1949 年間，張肇康剛到美國時，最早就讀的學校就是 IIT，後來再申請哈佛 GSD，這時布雷澤還未到芝加哥，隨後張肇康推薦小妹 Billy 來 IIT 就讀，估計應是 Billy 先認識了布雷澤，才介紹給張肇康的，此時張肇康已從哈佛 GSD 畢業，在 TAC 工作。另外布雷澤還提到：

1952年，當我在IIT設計學院的暗室裡沖洗我第一張范斯沃斯住宅（Farnsworth House, 1951）照片的時候，一位建築系教授問我那是不是一張日本建築的照片。……就在那間暗室裡，我與密斯之間的關係——事實上也是在那裡我與東方思想和哲學之間產生了首次共鳴——開始了。這促成我的第一本書——1955年《日本的寺廟與茶室》的誕生。[16]

16 同註11，頁30。

## 東西方的交流

　　布雷澤的日本之行，當然沒有 1933 年的布魯諾·陶特來得早，但以二戰戰後的西方建築旅人來說，也算早的，例如葛羅培斯也曾在 1953 年拜訪過京都。有趣的是，布雷澤這回是以專業的相機記錄了在京都所看到的一切，隨後以圖冊類型學的方式出版他在日本的所見所聞，這時他對現代建築或許還不夠理解，但冥冥之中似乎有一股力量，牽引著他對東西方建築作更深入的比較。1955 年《日本的寺廟與茶室》（*Temple and Teahouse in Japan*）一書出版的同時，也在巴塞爾貿易博物館（Gewerbemuseum Basel）策劃了一場同名的展覽，當時展覽宣傳品及書封都由瑞士知名的平面設計師阿曼·霍夫曼（Armin Hofmann, 1920-2020）[17] 設計，靈感就是來自日本的國旗。隨後布雷澤寄了一本書及展覽手冊給密斯，密斯回信表達感謝，並購買了五十本作為贈送朋友的禮物，「在這封信中，他還請我到芝加哥與他一起寫一本關於他建築作品的書。1963 年、1964 年間，我各拜訪他三個月，以編寫著名的專著《密斯：結構的藝術》（*Mies Van Der Rohe: The Art of Structure*, 1965）一書」[18]。

　　今天回頭看布雷澤所有自己出版的書籍，無論編纂、裝幀都相當有質感，從攝影到視覺設計都非常用心，而且重要的是，他從未對他報導的作品作太多過度的詮釋，而是選擇以圖片或圖片對照的方式來讓作品自己說話，這或許也是布雷澤獲得密斯青睞的原因。其實我們從今天能夠掌握的資料顯示，布雷澤似乎並未取得顯赫的學位，無論是在家具設計、攝影或建築等領域上；或許在 IIT 最後有取得建築學位，但他從未在著作中顯示學歷。這種不汲汲營營於追求學位的態度，的確不為

17 阿曼·霍夫曼，被譽為瑞士平面設計史上最傑出的人物之一，與 Josef Müller Brockmann、Emil Ruder 和 Max Bill，共同建立國際主義設計風格（International Typographic Style，又稱「瑞士風格」），強調乾淨、易讀、客觀，其主要特徵包括非對稱排版、柵格、無襯線字體、靠左對齊而右邊不齊等。霍夫曼生於瑞士溫特圖爾（Winterthur），就讀蘇黎世工藝美術學院（現為蘇黎世藝術大學），1938 年至 1942 年在溫特圖爾從事石版印刷，後在 FritzBühler 工作室工作。1947 年，在巴塞爾綜合貿易學校的美術與工藝系擔任講師，並設計出一套教學方法。1965 年出版的 *Graphic Design Manual* 受到國際關注，成為平面設計最熱門的教科書。後於美國費城的藝術大學、耶魯大學、印度阿默達巴德（Ahmedabad）的國立設計學院擔任客座教授。（資料來源：維基百科與 http://www.designersjournal.net/jottings/designheroes/heroes-armin-hofmann）

18 Paul Andreas 編撰，"MIES WAR EINFACH MIES!"，*CUBE* 雜誌訪談維爾納·布雷澤，3 月 13 日於杜塞爾道夫（Düsseldorf）。（資料來源：https://www.cube-magazin.de/magazin/duesseldorf/artikel/mies-war-einfach-mies）

華人社會所理解。但從他在這上百本著作中所接觸到的人事來看，他為東西方建築文化所做出的貢獻，又充分地表彰了他的存在。

當然，我們可以判斷布雷澤是一位從現代設計源頭出發的設計師，先是跟隨阿爾托，而後又是密斯的學生及其作品的研究者。阿爾托那種植基於自然環境所孕育出的美學，跟德國人那種透過形而上的思考所得到的抽象美學，都完整地在布雷澤的身上烙下痕跡，好像兩道不同的光芒，既浪漫又理性，即便看似兩種不同的表達方式，但裡面都有一種追求事物本質、化繁為簡的自然狀態。這種養成終究需要強烈的直覺，這也是為什麼布雷澤需要透過不斷的身體移動，即旅行，並以鏡頭拍攝、蒐集資料，然後以各種方式實踐（包括出版），進而完成其傲人的成果。

# 以 現 代 之 眼
# 審 視 民 居

人需要真正的價值，技術進步並沒有帶來喜
悅。藉由建築，我們必須幫助人們認識自己的
文化。這意味著必須減少一般以為技術進程的
依賴：即所謂的國際式樣。我認為，重要的
是，人類必須重回自身文化和歷史裡的脈絡，
然後找出根源，必須試著找回可以聯繫情感的
獨特場所精神。[19]

——博塔（Mario Botta）

19 Chao-Kang Chang & Werner Blaser, *CHINA: tao in architecture*, Boston: Birkhäuser, 1987, pp.211.（本處中文由作者譯）

建築物與過去的人們有某種聯繫，因此建築物
為你提供一些值得保留的記憶，使你能夠辨識
該地。[20]

——多西（B.V .Doshi）

20 同註 19。

## 民居調研

1972 年，此時仍在文化大
革命運動期間，布雷澤應北
京中國建築學會的邀請，多
次進出中國，對經典的四合
院進行了研究，並出版了相
關著作。這也是與張肇康合
寫《中國：建築之道》的重要
起點。

fig.12：張肇康攝於紹興青藤書屋天池前。

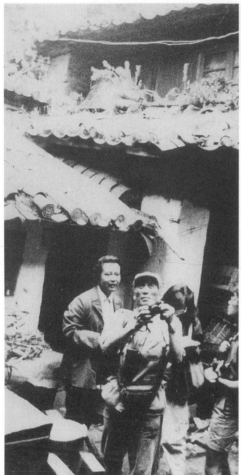 

fig.13 fig.14

fig.13：探訪雲南民居，張肇康為中間持相機者。（1985 年）

fig.14：張肇康坐在某傳統民居的臺基上。

fig.15

fig.16

fig.15：香港大學師生攝於福建、泉州田野考察（左起：學生黃錦星、學生鄭炳鴻、老師嚴瑞源、老師龍炳頤、老師張肇康、學生李仲明、學生陳俊鴻）。

fig.16：張肇康攝於往雲南田野考察途中，與學生打成一片同乘火車「硬臥」。（梁素雲／攝）

以現代之眼審視民居　　　　　　　　　177

fig.17:《中國：建築之道》書封。
（徐明松／攝）

21 同註 19，頁 8。
22 同註 19，書衣封底折口的作者介紹。
23 2019 年 7 月，鄭炳鴻與王維仁教授帶領港大研究生來臺校外教學，7 月 3 日由作者徐明松為其導覽重建的王大閎「建國南路自宅」。會後，於對面的「王大閎書軒 DH Cafe」，交流對王大閎和張肇康建築的想法。

《中國：建築之道》書中的開頭導讀是這麼說的：「該書是考察中國沿海和內地近一萬二千公里，訪問了以漢族為主的九個省分的研究成果。」[21] 而書衣封底的折口除了介紹兩位作者的簡單生平，張肇康的部分還提到：「他任教於香港大學，自 1977 年以來，他頻繁地帶學生進中國做研究，不下七十次。」[22] 從書中的內容來看，他們調研了中國五個地區的民居建築：黃土帶的窯洞和土坯房、北京及鄰近的省分、長江下游盆地、四川及周邊高原、南方海岸省分。現在回頭看，這本書雖然相較於布雷澤自己出版的書有較多的文字論述，但從學術的觀點來檢視，仍是偏向現狀的描述與文獻的整理。不過該書一則是提供西方讀者閱讀，旨在提供初步認識的概括。據港大鄭炳鴻教授告知，當時張肇康還要學生參考斯里蘭卡建築師巴瓦的立面、平面圖上植物的畫法，希望植物能確實模擬真實的樣態，這樣才更能準確地傳達出在不同的地理環境中[23]，即便同樣是漢民族，建築也會因氣候、環境的差異而因地制宜，產生不同的外貌。

## 新觀點下的新路徑

當然，我們在這本書中還可以看到部分所謂西方觀點所留下的照片，像秋瑾故居（頁 108-109）所留下第一進中庭的照片，及正廳（頁 111）非常刻意的局部照；當然不僅於此，合院整體布局非常簡單，平面在東西及南北兩側都有層進，在主要軸線上還出現錯層，也就是說，大門入口第一條軸線周邊是比較對外的空間，而第二條軸線周邊則更為私密，這種機能屬性不同的安排為空間保持了極大的彈性，但又在符合機能的狀況下，掌握一種簡單的美感。說不上來，這種簡素枯淡的空間美學，曾幾何時，已逐漸消失在華人的大地上，所幸張肇

fig.18                                    fig.19

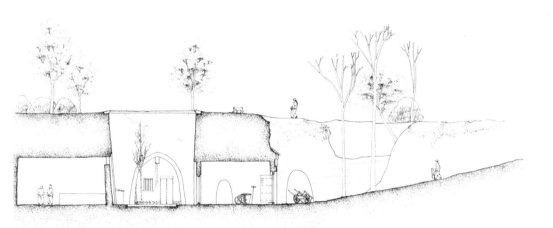

fig.20

fig.18：《中國：建築之道》頁 21——河南鞏縣康百萬莊院。（徐明松／攝）

fig.19：《中國：建築之道》頁 37——陝西乾陵窰洞住宅。（徐明松／攝）

fig.20：陝西乾陵窰洞住宅，剖面圖。

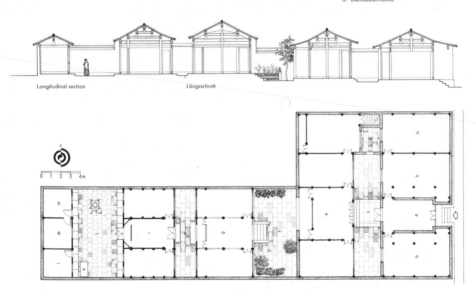

秋瑾故居（明大夫朱賡第）

| Qiu Jin's residence (the Ming scholar Zhu Geng's residence) | Wohnhaus der Qiu Jin (früher Haus des Ming-Gelehrten Zhu Geng) |
|---|---|
| a Vestibule and carriage hall | a Vestibül und Wagenhalle |
| b Forechamber | b Vorraum |
| c First enclosure with raised passage | c Erster Innenhof mit erhöhtem Durchgang |
| d Small enclosure for master suite | d Kleiner Innenhof zur Herrensuite |
| e Master suite with grand parlour and bedchambers | e Herrensuite mit großem Wohnraum und Schlafzimmer |
| f Enclosure with raised steps | f Innenhof mit erhöhter Treppe |
| g Suite adjacent to enclosure (f) with curved ceiling in the central parlour | g An den Hof (f) angrenzende Suite mit gewölbter Decke im Hauptzimmer |
| h Enclosure between two suites | h Innenhof zwischen zwei Suiten |
| i Suite with free-standing screen | i Suite mit offenen Zwischenwänden |
| j Enclosure with well | j Erhöhter Innenhof mit Ziehbrunnen |
| k Stone platform | k Steinrampe |
| l Kitchen | l Küche |
| m Servants' quarters | m Dienstbotenräume |

Longitudinal section          Längsschnitt

0 1 2 3 4m

fig.21：浙江紹興秋瑾故居，平面及剖面圖。

fig.22：《中國：建築之道》頁 108-109——浙江紹興秋瑾故居，第一進中庭一景。（徐明松／攝）

以現代之眼審視民居 181

## 万壑松风

**Wanhe Songfeng**
'Soaring pines in ten thousand vales', an ensemble of 5 smaller and humbly styled structures of 3 to 5 bays painted in monochrome without brackets. The randomly located buildings are interconnected by corridors and loggias in a parallel and formal pattern, creating a lively space for studies and studios where the emperor read and contemplated above the scenic wonder of soaring pines.

a   Main palace
b   Studios

**Wanhe Songfeng**
Die «erhabenen Kiefern der zehntausend Täler» sind eine Gruppe von fünf kleineren, einfachen Bauten von drei bis fünf *jian*, einfarbig und ohne Winkel. Die locker gruppierten Bauten sind miteinander verbunden durch parallele, strenge Gänge und Loggien. So entsteht ein lebendiger Raum, in dem sich der Kaiser ins Studium und in die Betrachtung des Wunders der erhabenen Kiefern versenken konnte.

a   Hauptpalast
b   Studios

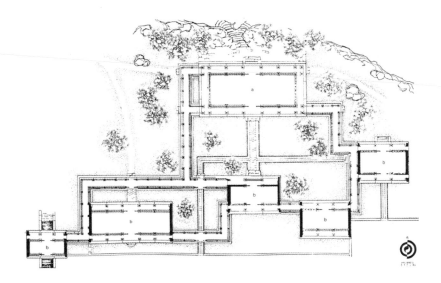

fig.23：河北承德避暑山莊「萬壑松風」，平面圖。

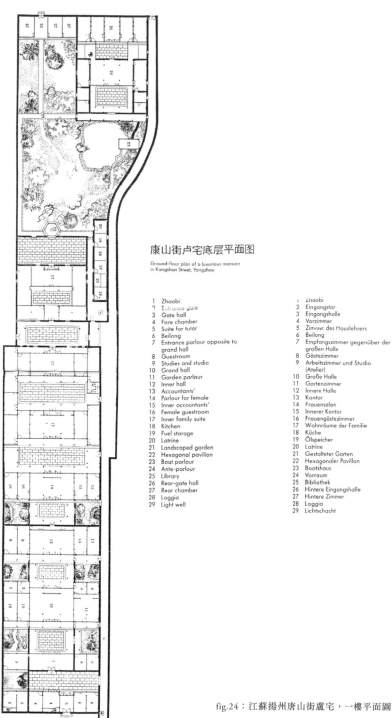

康山街卢宅底层平面图

Ground-floor plan of a luxurious mansion
in Kangshan Street, Yangzhou

| | | | |
|---|---|---|---|
| 1 | Zhaobi | 1 | Zhaobi |
| 2 | Entrance gate | 2 | Eingangstor |
| 3 | Gate hall | 3 | Eingangshalle |
| 4 | Fore chamber | 4 | Vorzimmer |
| 5 | Suite for tutor | 5 | Zimmer des Hauslehrers |
| 6 | Beilong | 6 | Beilong |
| 7 | Entrance parlour opposite to grand hall | 7 | Empfangszimmer gegenüber der großen Halle |
| 8 | Guestroom | 8 | Gästezimmer |
| 9 | Studies and studio | 9 | Arbeitszimmer und Studio (Atelier) |
| 10 | Grand hall | 10 | Große Halle |
| 11 | Garden parlour | 11 | Gartenzimmer |
| 12 | Inner hall | 12 | Innere Halle |
| 13 | Accountants' | 13 | Kontor |
| 14 | Parlour for female | 14 | Frauensalon |
| 15 | Inner accountants' | 15 | Innerer Kontor |
| 16 | Female guestroom | 16 | Frauengästezimmer |
| 17 | Inner family suite | 17 | Wohnräume der Familie |
| 18 | Kitchen | 18 | Küche |
| 19 | Fuel storage | 19 | Ölspeicher |
| 20 | Latrine | 20 | Latrine |
| 21 | Landscaped garden | 21 | Gestalteter Garten |
| 22 | Hexagonal pavilion | 22 | Hexagonaler Pavillon |
| 23 | Boat parlour | 23 | Bootshaus |
| 24 | Ante-parlour | 24 | Vorraum |
| 25 | Library | 25 | Bibliothek |
| 26 | Rear-gate hall | 26 | Hintere Eingangshalle |
| 27 | Rear chamber | 27 | Hintere Zimmer |
| 28 | Loggia | 28 | Loggia |
| 29 | Light well | 29 | Lichtschacht |

fig.24：江蘇揚州唐山街盧宅，一樓平面圖。

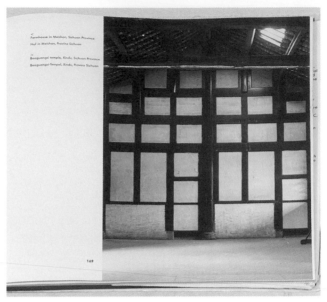

fig.25

fig.26

fig.25：《中國：建築之道》頁169──四川成都寶光寺，穿斗式結構。（徐明松／攝）

fig.26：《中國：建築之道》頁190──廣東廣州陳家祠，柱礎裝飾。（徐明松／攝）

康的測繪為我們留下了珍貴的畫面。同樣的局部還出現在後面（頁 127、169），不過這種觀點恰恰顯示出東西文化的交會，增添了許多文化碰撞所產生的趣味。另外在測繪部分，如果細細琢磨張肇康所挑選的案例，就會發現平面組織所形塑的空間氛圍對今天做設計的人仍具啟發性，如果拿它們與德國前衛大師密斯的空間作比較，會驚訝兩者在空間的通透、層疊，甚或在對於牆的區隔、引導或映照等作用上，似乎也若合符節，這就是我們所謂的「現代之眼」。

我們可對照陳從周於 2003 年出版，但實際上在 1950 年代末就已完成測繪記錄工作的《蘇州舊住宅》[24] 一書。即便這也是我們鍾愛的一本書，但從編排閱讀的角度看，它將照片與平立剖線稿分開，導致閱讀平面時卻無法想像空間；再者是多數照片都無法呈現「好建築」的觀點，流於文獻資料記錄，更別說是印刷品質。再就是編排上過分貪心，在同一頁上放進太多資料，導致平面都太小，不像《中國：建築之道》經常放大測繪的平面，甚而跨頁編排。再就是稍嫌矯情的選紙，淡灰黃色的底，儘管可呈現出「舊」的感覺，但對比不夠強烈，反降低了可讀性。或許這種比較也不盡公平，陳從周先生做的工作是建築的文史調查，加上他個人文學的養成背景及時代的限制，自然不能過度要求其設計觀點。

如今，這種缺乏設計觀點的現象仍普遍存在於華人建築圈，偏向記錄過去，缺乏現代觀點，這也是為什麼已汗牛充棟的文獻不易成為當下創作的養分。相反的，我們在《中國：建築之道》或是布雷澤所有的著作中，卻避開了以上的缺點。華人的建築文化普遍存在的一個問題，就是學者與創作者之間的各自為政，學者不懂設計，缺乏現代觀，創作者則缺乏人文、歷史的積累。所謂的設計，就是一種研究，這種觀念在華人社會仍處於

24 陳從周，《蘇州舊住宅》，上海：上海三聯書店，2003 年 7 月。

萌芽階段，基本上也仍然是反映歷史演變的社會狀態。

　　然而，如果是對現代建築嫻熟的建築師，特別是熟悉密斯的朋友，請他們試著輕鬆翻閱《中國：建築之道》這本書，細細品味裡面張肇康挑選建築的平面或剖面圖，一定會找到許多趣味性，也會產生創作的聯想。張肇康接受包浩斯現代設計教育的洗禮後，先在早年創作、實驗了系列的「華人現代建築」，才以「現代之眼」進行民居的測繪與記錄，就某種層面上來說，張肇康想透過此書傳達他對現代建築與傳統對話的看法，所謂的「禮失求諸野」，民居能在華人土地上生生不息幾千年，淬鍊出一種（或多種）住居文化，它必然是我們當下創作時可回溯的源頭。這也是他與陳其寬的不同之處，一個關心民居，一個卻鍾情於庭園。

# 曲
## 終

　　在即將結束陳其寬、張肇康研究之際，如果再加上
更早的王大閎先生的研究，內心理應放下一顆大石頭，
但「走過」這三位前輩建築師的經歷後，又覺得心情極
端沉重與不安。

　　比他們三人略小的布雷澤，只是經過類似工匠學
徒的養成，既沒有顯赫的家室，也沒有驚人的學歷，但
因西方社會提供足夠的養分或機會讓他持續成長，直到
九十來歲都仍持續創作，就如同日本的村野藤吾或斯里
蘭卡的巴瓦。

　　而我們華人建築師呢？1953年，王大閎年方
三十六歲，建國南路自宅完工，已完美呈現出設計高
度，1964年的虹廬又更上一階，但自此以後，社會的
圍限逐步而來。而1963年，陳其寬不過四十一歲，也
在東海藝術中心與女白宮上完成了此生的傑作，隨後儘
管偶有佳作，但投入建築的心力已不如東海時期集中。
到了1965年，張肇康四十三歲，也已完成了個人此生
最好的作品，即早年東海建築、香港太平行大樓，之後
只能在他少數的作品中讀到這種原創性的爆發力。

　　為什麼？理由無他，就是社會跟這批建築師所提
供的想法是有差距的；建築不像其他藝術品，建築得有
人訂製才會付諸實現，因此建築生產始終被捆綁在這種

圍限裡。這也是為什麼三位頂著顯赫文憑的建築師回到華人社會後，他們創作的同時，也得對抗來自社會的壓力。因此也就不令人驚訝，王大閎為什麼開始寫小說，陳其寬更勤快地拿起畫筆，而張肇康則研究起民居，因為在這種充滿磨難的創作環境裡，它們是唯一的救贖與出口。

有時候會產生疑惑，張肇康那麼敏感的心、細膩的筆，及無法真實應對虛矯社會的個性，如何在世界有立錐之地？張肇康離開東海後，輾轉在臺灣、香港、紐約工作，最後再回香港，四處遷移流離。改革開放後，又勇敢地進到他朝思暮想的故土：神州大陸，察訪民居，記錄、測繪，並於 1987 年寫成《中國：建築之道》一書。儘管張肇康 1992 年過世，僅活了七十歲，王大閎與陳其寬都更晚離世，但在 1980 年代末，王大閎與陳其寬都已不再專注於本業，一位寫小說，一位畫畫去了；只剩張肇康拖著贏弱的身體，像唐吉訶德般，浪漫地持續奮戰。

本書的寫作，意在呈現過去建築史研究複雜的真實面貌，包括傷痛、妥協與磨難，期望所有積累、匯集而成的歷史能成為巨人，讓來者可以站在它的肩膀上，看得更遠。

張　肇　康

生　平
與
作　品　年　表

# 生平年表

| 年代 | 生平 |
|---|---|
| 1922 | 9 月 15 日生，祖籍廣東中山，長居香港與上海。<br>曾祖父是前清道臺；祖父在香港經營地產，如安蘭街、蘭桂坊、啟德機場與一些碼頭；外祖父經營船務；父親在金融界服務，曾服務於上海廣東銀行。但 1941 年 12 月 25 日至 1945 年 8 月 15 日日本占領香港期間，家族開始衰落。<br>祖父喜歡收集骨董，思想較傳統，因此張肇康也在私塾念過四書五經、唐詩宋詞，與中國文化很親近。張肇康是長孫，自小受溺愛，儘管父系、母系的家庭都是大商賈，自己卻不會做生意，而是喜歡文學、藝術。[1] |
| 1930-42 | 就讀上海嶺南中小學、上海金科高中（現江寧中學）[2]、香港聖士提反書院（St. Stephen's College）[3]。 |
| 1943-46 | 就讀上海聖約翰大學建築工程系。 |
| 1946-48 | 上海基泰工程司實習，由楊廷寶建築師帶領。 |
| 1948-49 | 就讀美國伊利諾理工學院（IIT）研究所，遇到巴克敏斯特·富勒（Buckminster Fuller, 1895-1983）教授，深受到現代建築結構的啟發。 |

1　林原專訪張肇康，〈包浩斯・建築和我〉，臺北：《聯合文學》第 99 期 1 月號，1993 年 1 月，頁 227。

2　金科中學為美國耶穌會在上海創辦的一所著名的教會中學，原名「公薩格公學」（Gonzaga College），第一期學生共四十四人，半數為中國人。公薩格公學是上海第一所以英語為主要授課語言的天主教會中學。1936 年春，由前天主教耶穌會神父馬相伯等十一人組成校董會，馬相伯任校長，並按其建議，將公薩格公學正式更名為金科中學。

3　香港聖士提反書院為香港一所基督教直資男女中學，於 1903 年創校，當時只有六名住宿生和一名走讀生就讀，曾享有東方伊頓公學的美譽。

| 年代 | 生平 |
| --- | --- |
| 1949-50 | 獲得美國哈佛大學、麻省理工學院錄取,師從葛羅培斯(Walter Gropius)執教的設計研究生院(GSD),並同時於麻省理工學院輔修都市設計與視覺設計。 |
| 1950-51 | 哈佛取得碩士後,進葛羅培斯的協同建築師事務所(TAC)工作,在葛羅培斯的帶領下,參與哈佛大學學生中心與旅館的設計。 |
| 1952-54 | 任波士頓 Thomas & Worster 設計師。 |
| 1954-59 | 規劃設計臺灣的東海大學(與貝聿銘、陳其寬合作)。 |
| 1959-66 | 進入香港甘洺聯合建築師事務所(Eric Cumine Associates)工作(1959年底至1960年初、1961年底至1966年),期間也在紐約 Edward Larrabee Barnes Associates 工作,並以個人名義接室內設計案(1960年初至1961年底)。 |
| 1966-67 | 在香港成立自己的工作室,業務類型為酒店與餐廳室內設計。期間並與臺灣沈祖海和蔡柏鋒建築師合作。 |
| 1967 | 4月,與徐慧明女士(Michelle Zee, 1945-)結婚。 |
| 1967-72 | 加入紐約程觀堯(Paul C. Chen)建築師事務所,作品包含酒店、餐廳、大學、銀行和室內設計。 |
| 1972-75 | 在紐約成立私人事務所,作品包含辦公室與餐廳室內設計。 |

| 年代 | 生平 |
| --- | --- |
| 1975-85 | 香港地產商楊志雲邀請張肇康回港參與房地產的開發設計，包含海洋公園餐廳、美麗華酒店旋轉餐廳等。但張肇康性好自由，後與旅美友人合開建築師事務所（名稱不詳），張肇康負責設計，朋友負責行政、公關等。兩人合作愉快，不久後，友人心臟病去世，張肇康一人撐起事務所，並成立張肇康聯合建築師事務所（C. K. Chang + Associates），作品包含公寓、辦公樓，及餐廳、住宅、酒店等室內設計等。 |
| 1979-88 | 在甘洺的推薦下，於香港大學建築系任兼職講師，教授建築設計、中國傳統建築。 |
| 1983-88 | 率領港大建築系學生多次考察中國傳統建築與鄉村景觀，與瑞士建築師維爾納‧布雷澤（Werner Blaser）及港大講師龍炳頤同行，布雷澤攝影，張肇康現場講解，龍炳頤規劃行程，共遊歷了一萬二千公里，踏遍中國內陸及沿海以漢族聚居為主的省分，包括河北、河南、山東、山西、陝西、浙江、四川、廣東等地。後以展覽與書籍出版的方式分享。 |
| 1983-84 | 應邀在廣州華南理工大學設計學院任客座講師。 |
| 1987 | 與維爾納‧布雷澤共同出版《中國：建築之道》（*China: Tao in Architecture*），為研究中國傳統建築的成果。 |
| 1992 | 4 月 24 日，於香港逝世。 |

# 作品年表

注：作品年表以設計發想時間為基準。

| 時期 | 年代 | 作品 | 備註 |
| --- | --- | --- | --- |
| 東海時期 | 1954-1959 | 東海大學校園規劃 | 與貝聿銘、陳其寬合作 |
| | 1954-1956 | 東海大學建築構造設計<br>原則確立 | |
| | 1954 | 東海大學男生宿舍計畫案 | |
| | 1954-1958 | 東海大學男生宿舍<br>第 12-16 棟與東海書房 | |
| | 1954-1959 | 東海大學女生宿舍<br>第 8-10 棟 | 負責構造與細部設計 |
| | 1954-1957 | 東海大學理學院 | |
| | 1955-1958 | 東海大學舊圖書館 | |
| | 1956-1957 | 東海大學附設小學 | |
| | 1956-1958 | 東海大學體育館 | |
| | 1958 | 東海大學學生活動中心<br>倒傘計畫案 | |
| | 1958-1959 | 東海大學學生活動中心 | 與陳其寬合作 |
| 後東海時期<br>→香港、臺灣、<br>紐約 | 1959-1962 | 臺灣大學農業陳列館 | 與有巢建築工程事務所合作，現存／市定歷史建築 |
| | 1959-1963 | 香港多福大廈 | 甘洺聯合建築師事務所，現存／立面扶手、冷氣機遮陽已改 |
| | 1960 | 紐約時裝店室內設計 | |
| | 1961-1963 | 香港陳樹渠紀念中學 | 甘洺聯合建築師事務所，現存／雨遮已拆 |

| 時期 | 年代 | 作品 | 備註 |
| --- | --- | --- | --- |
| | 1961 | 紐約尼曼・馬庫斯（Neiman Marcus）購物中心計畫案 | Edward Larrabee Barnes Associates |
| | 1961/12/21 | 某地某大樓大廳室內設計 | 不確定有無成案或興建 |
| | 1962-1965 | 香港太平行大樓 | 甘洺聯合建築師事務所，現存／雨遮已改 |
| | 1962-1966 | 香港九龍塘別墅 | 甘洺聯合建築師事務所，現存／立面已改 |
| | 1963-1966 | 香港德明中學 | 甘洺聯合建築師事務所，已拆 |
| | 1965-1967 | 臺北嘉新大樓 | 甘洺聯合建築師事務所、沈祖海建築師事務所，現存／狀況良好 |
| | 1966 | 臺北士林牧愛堂 | 與沈祖海建築師事務所合作，現存／部分已修改 |
| | 1967-1970 | 新竹新豐高爾夫俱樂部計畫案 | 與蔡柏鋒建築師事務所合作，現存／部分已修改 |
| | 時間不詳 | 香港安湖大廈計畫案 | 不確定有無成案或興建 |
| | | 香港 CMR 廠辦大樓 | 不確定有無成案或興建 |
| 後東海時期→婚後紐約定居 | 1970 | 紐約汽車酒吧（Auto Pub）室內設計 | 獲《紐約室內雜誌》（New York Interior Magazine）首獎 |
| | 1972 左右 | 紐約皇后區森林小丘（Forest Hills）中式餐廳東興樓室內設計 | |

| 時期 | 年代 | 作品 | 備註 |
|---|---|---|---|
| | 1973 | 紐約中國飯店長壽宮（Longevity Palace）室內設計 | 《紐約室內雜誌》評爲「最佳餐廳室內設計」（Best Restaurant Interior Design） |
| 沉潛時期 | 1976 | 香港元朗錦繡花園公共區域（Fairview Park） | 現存／現況與張肇康保留之設計圖略有差異 |
| | 1977 | 香港某美食街設計顧問 | |
| | 1977-1980 | 香港布力徑路豪宅 | 與甘洺聯合建築師事務所合作，現存 |
| | 1978 | 香港九龍塘嘉林邊道公寓 | 與李梁曾建築師事務所合作，已拆 |
| | 1978 | 香港海洋公園餐廳室內設計計畫案 | 不確定有無成案或興建 |
| | 1979 | 香港荃灣新市鎮 LIN PING 餐廳計畫案 | 不確定有無成案或興建 |
| | 1979-80 | 香港施勳道香植球住宅計畫案 | 不確定有無成案或興建 |
| | 1980 | 香港灣仔告士打道高架道路系統計畫案 | 不確定有無成案或興建 |
| | 1980 | 廣州花園賓館 | 與貝聿銘、司徒惠合作，現存 |
| | 1982 | 香港銅鑼灣新寧大廈（Sunning Plaza） | 與貝聿銘合作，已拆 |
| | 1982-1989 | 香港西營盤賢德大樓 | 現存／現況與張肇康保留之設計圖略有差異 |

| 時期 | 年代 | 作品 | 備註 |
|------|------|------|------|
| | 1983 | 香港 Harbour Hotel Night Club 室內設計計畫案 | 不確定有無成案或興建 |
| | 1983-1984 | 香港九龍塘雅仕酒店 | 與李梁曾建築師事務所合作，現存／遭嚴重修改 |
| | 1985 | 汕頭龍湖賓館擴建計畫案 | 不確定有無成案，現況基地與張肇康保留之設計圖略有差異 |
| | 1985-1986 | 廣州民族大廈計畫案 | 不確定有無成案或興建 |
| | 1986 | 西安阿房宮賓館計畫案 | 不確定有無成案或興建 |
| | 1987 | 《中國：建築之道》 | 與維爾納·布雷澤共同出版 |
| | 時間不詳 | 上海四達賓館計畫案 | 不確定有無成案或興建 |
| | | 上海永安大樓計畫案 | 不確定有無成案，現況基地與張肇康保留之設計圖略有差異 |
| | | 上海雁蕩路華僑公寓計畫案 | 不確定有無成案或興建 |
| | | 高雄機場出入境計畫案 | 未建 |
| | | 香港宋皇臺花園設計計畫案 | 不確定有無成案或興建 |
| | | 香港何文田山道溫浩如醫生住宅室內設計計畫案 | 不確定有無成案或興建 |
| | | 香港張記花園有限公司花市設計計畫案 | 不確定有無成案或興建 |

# M a p

建築作品座落地點

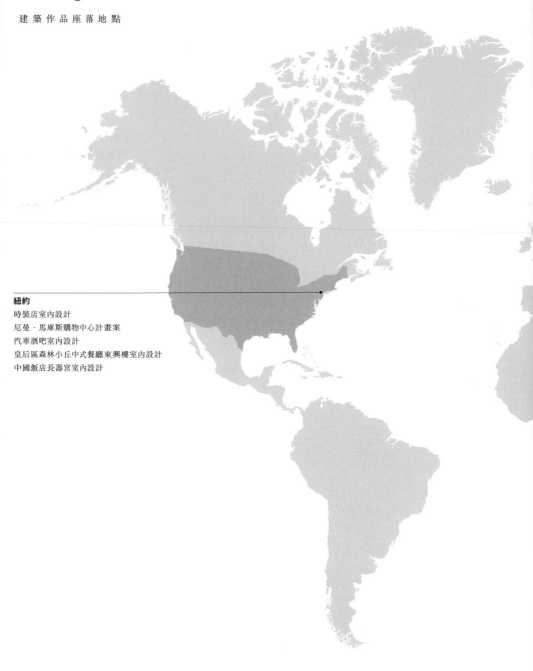

**紐約**
時裝店室內設計
尼曼‧馬庫斯購物中心計畫案
汽車酒吧室內設計
皇后區森林小丘中式餐廳東興樓室內設計
中國飯店長壽宮室內設計

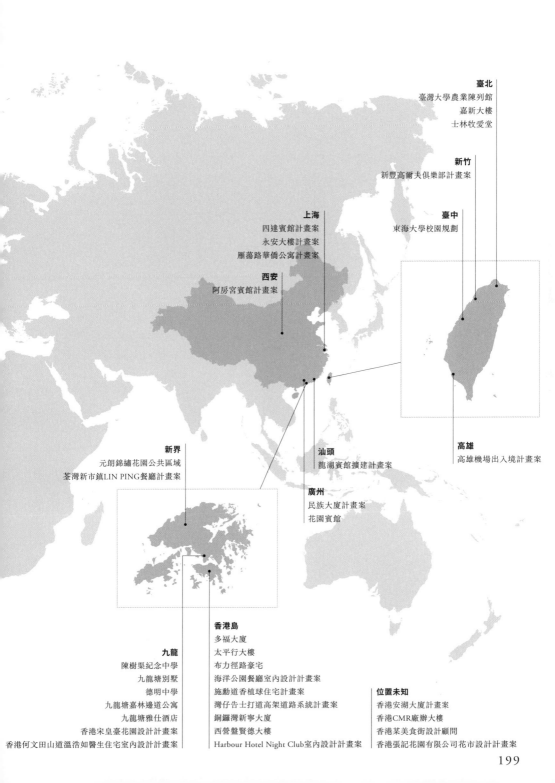

**臺北**
臺灣大學農業陳列館
嘉新大樓
士林牧愛堂

**新竹**
新豐高爾夫俱樂部計畫案

**上海**
四達賓館計畫案
永安大樓計畫案
雁蕩路華僑公寓計畫案

**臺中**
東海大學校園規劃

**西安**
阿房宮賓館計畫案

**新界**
元朗錦繡花園公共區域
荃灣新市鎮LIN PING餐廳計畫案

**汕頭**
龍湖賓館擴建計畫案

**高雄**
高雄機場出入境計畫案

**廣州**
民族大廈計畫案
花園賓館

**九龍**
陳樹渠紀念中學
九龍塘別墅
德明中學
九龍塘嘉林邊道公寓
九龍塘雅仕酒店
香港宋皇臺花園設計計畫案
香港何文田山道溫浩如醫生住宅室內設計計畫案

**香港島**
多福大廈
太平行大樓
布力徑路豪宅
海洋公園餐廳室內設計計畫案
施動道香植球住宅計畫案
灣仔告士打道高架道路系統計畫案
銅鑼灣新寧大廈
西營盤賢德大樓
Harbour Hotel Night Club室內設計計畫案

**位置未知**
香港安湖大廈計畫案
香港CMR廠辦大樓
香港某美食街設計顧問
香港張記花園有限公司花市設計計畫案

# 謝辭

這本書能夠出版得感謝許多人，首先是張肇康先生的夫人徐慧明女士，她提供了身邊保留的重要建築文獻，並耐心及持續地信任，才有今天的初步成果。

其次就是要感謝耶魯大學神學院、香港大學及東海大學記錄保存的所有相關文獻。耶魯大學神學院書信與文獻的取得最早應是來自蘇孟宗老師，一直沒機會當面謝謝他，深感愧疚，這些書信與紀錄，為我們揭開了1954年到1963年，從東海校園初創到路思義教堂興建完成的許多重要討論與關鍵性轉變；香港大學建築系鄭炳鴻教授協助張夫人掃描了張肇康許多後半生的圖紙，及銘傳大學港生張汶皓協助取得張肇康在香港屋宇署的施工圖，對我們理解中晚期的張肇康幫助甚大；東海大學要感謝的人就更多了，郭奇正、邱浩修、彭康健等教授、林岳震建築師等，都在適當的時機協助我們深入了解早年的東海，還有歷任總務長、張志遠組長及游筱嵩更是我們長時間的助力，沒有他們，很難想像早年東海的研究能順利推展。

銘記在心的還有，藍之光、游明國、黃景芳、龔書楷、張哲夫、龍炳頤等建築師及洪一鶴先生先後接受我們的訪談，慢慢協助我們勾勒出一個較完整、立體的張肇康的畫面。

　　本書由於是展覽的延伸，所以要特別感謝中華民國文化部及國立臺灣博物館文教基金會的支持與補助，再是要感謝國立臺灣博物館、國立國父紀念館、文化部文化資產局、高雄市立美術館、國立臺灣大學洞洞館等單位提供場地；私立銘傳大學的從旁協助；張哲夫建築師事務所、九典聯合建築師事務所、境向聯合建築師事務所、王正源建築師事務所、彰慶營造工程股份有限公司、嘉新資產管理開發股份有限公司、高雄市建築師公會、許家彰建築師、李浩原建築師等單位或個人的熱心贊助。

　　最後一定要提的是，張哲夫建築師伉儷在我們開始研究張肇康的初期，即給了大力的支持，無私地出錢出力，這種對社會的付出與愛顯得特別珍貴，我們無以回報，僅能努力將事情做好，讓張肇康對臺灣的貢獻能完整呈現。

# 圖片出處

## 東海大學體育館
- fig.01：Michelle and the HKU team／提供
- fig.03-04：Michelle／提供
- fig.05：出自《中國：建築之道》（*China: Tao in Architecture*），1987 年，頁 79，Michelle／提供

## 東海大學學生活動中心倒傘計畫案
- fig.01、fig.03-05：Michelle and the HKU team／提供
- fig.09-10：出自 https://breuer.syr.edu/xtf/view?docId=mets/85973.mets. xml;query=Library%20building%20at%20Hunter%20College;brand=breuer

## 東海大學學生活動中心
- fig.01、fig.05-06、fig.10-11：Michelle and the HKU team／提供
- fig.02：出自《東海大學第二屆畢業生紀念冊》，1960 年
- fig.03、fig.08：出自《東海大學第六屆畢業生紀念冊》，1964 年
- fig.04：出自《東海風：東海大學創校四十周年特刊》，1995 年
- fig.07：見亞洲基督教大學聯合董事會保存之往來信函，出自耶魯大學神學圖書館
- fig.09：出自《東海大學第一屆畢業生紀念冊》，1959 年

---

後東海時期

## 導讀｜抽象隱喻與現代鄉愁
- fig.01-02：王守正建築師／提供
- fig.03：出自 https://breuer.syr.edu/xtf/view?docId=mets/44294.mets. xml;query=;brand=breuer
- fig.04：出自 https://breuer.syr.edu/xtf/view?docId=mets/44245.mets. xml;query=;brand=breuer
- fig.05-11：Michelle and the HKU team／提供

## 臺灣大學農業陳列館
- fig.01-02、fig.04-05：翻攝自《臺北建築》，1985 年
- fig.03：出自《建築》雙月刊第 2 期，1962 年 6 月
- fig.06、fig.09-10：Michelle and the HKU team／提供

### 香港多福大廈

- fig.01-02：Michelle and the HKU team／提供
- fig.03、fig.05-06：出自 *Far East architect & builder* 第 17 卷第 6 號，1963 年 4 月
- fig.04：香港屋宇署／提供

### 紐約時裝店室內設計

- fig.01-07：Michelle and the HKU team／提供

### 香港陳樹渠紀念中學

- fig.01-02、fig.05、fig.07、fig.09：Michelle and the HKU team／提供
- fig.03：出自 *Far East architect & builder* 第 18 卷第 3 號，1963 年 10 月

### 香港太平行大樓

- fig.01-02、fig.07：Michelle and the HKU team／提供
- fig.03-04、fig.08：出自 *Far East architect & builder*，1965 年 4 月
- fig.05：王守正建築師／提供
- fig.06：香港屋宇署／提供
- fig.09：黃庄巍教授／提供
- fig.10：出自 https://breuer.syr.edu/xtf/view?docId=mets/44294.mets. xml;query=;brand=breuer

### 香港九龍塘別墅

- fig.01-02、fig.04、fig.08-09：Michelle and the HKU team／提供
- fig.03、fig.05-07、fig.10：香港屋宇署／提供

### 臺北嘉新大樓

- fig.01：出自《沈祖海建築師事務所作品集》，作品集由 Michelle and the HKU team／提供
- fig.03：出自《建築》雙月刊第 18 期，1966 年 3 月

### 臺北士林牧愛堂

- fig.01：出自《沈祖海建築師事務所作品集》，作品集由 Michelle and the HKU team／提供

新竹新豐高爾夫俱樂部計畫案
· fig.01-03：蔡柏鋒建築師事務所／提供

紐約汽車酒吧室內設計
· fig.01-04：Michelle and the HKU team／提供

---

· fig.01：香港屋宇署／提供
· fig.02-10：Michelle and the HKU team／提供
· fig.11：翻攝自 Blaser, Werner. "Neue Wege im Möbelbau", *Bauen + Wohnen*, no.12, 1958, pp.408
· fig.12-14：出自張肇康紀念展展覽手冊，1993 年，Michelle and the HKU team／提供
· fig.15：香港大學中國民居測繪團隊／提供
· fig.16：梁素雲女士／提供
· fig.18-19、fig.22、fig.25-26：翻攝自《中國：建築之道》，1987 年，頁 21、37、108、169、190，Michelle／提供
· fig.20-21、fig.23-24：出自《中國：建築之道》，1987 年，頁 30、107、81、118-119，Michelle／提供

沉
潛
時
期

國家圖書館出版品預行編目 (CIP) 資料

狂喜與節制：張肇康的建築藝術 / 徐明松，黃
瑋庭著. -- 初版. -- 新北市：木馬文化事業股份
有限公司出版：遠足文化事業股份有限公司發
行，2022.06
208 面；22×15.5 公分
ISBN 978-626-314-195-7（平裝）

1.CST: 張肇康 2.CST: 建築師 3.CST: 臺灣傳記

920.9933　　　　　　　　　　111006373

張肇康的建築藝術

# 狂喜與節制

作　　　者　　徐明松、黃瑋庭

社　　　長　　陳蕙慧

副總編輯　　戴偉傑

主　　　編　　李佩璇

特約編輯　　李偉涵

行銷企劃　　陳雅雯、余一霞、林芳如

封面設計　　黃瑋庭

版型設計　　Dot SRT 蔡尚儒

美術編排　　李偉涵

讀書共和國出版集團社長　郭重興

發行人兼出版總監　曾大福

出　　　版　　木馬文化事業股份有限公司

發　　　行　　遠足文化事業股份有限公司

地　　　址　　231 新北市新店區民權路 108-3 號 8 樓

電　　　話　　(02)22181417

傳　　　真　　(02)22180727

E m a i l　　service@bookrep.com.tw

郵撥帳號　　19588272 木馬文化事業股份有限公司

客服專線　　0800-221-029

法律顧問　　華洋國際專利商標事務所　蘇文生律師

印　　　刷　　呈靖彩藝有限公司

初　　　版　　2022 年 06 月

定　　　價　　420 元

I S B N　　9786263141957（紙本）
　　　　　　　9786263142091（PDF）
　　　　　　　9786263142107（EPUB）

**致謝**　感謝以下人士、機構授權本書使用書中所收錄的圖片：
徐慧明女士 (Michelle)、香港大學、香港屋宇署、王守正建築師、
蔡柏鋒建築師事務所、高而潘建築師、梁素雲女士、黃庄巍教授